范治斌 写意花鸟

Flower, Bird,
Insect and Fish:
Analysis of
Fan Zhibin's
Freehand Flower and Bird Skills

技法解析

范治斌 著

海峡出版发行集团
福建美术出版社

图书在版编目（CIP）数据

花鸟虫鱼：范治斌写意花鸟技法解析 / 范治斌著
. -- 福州 ： 福建美术出版社， 2023.2
ISBN 978-7-5393-4406-5

Ⅰ．①花… Ⅱ．①范… Ⅲ．①写意画－花鸟画－国画
技法Ⅳ．① J212.27

中国版本图书馆 CIP 数据核字（2022）第 187635 号

出 版 人：郭　武
责任编辑：郑　婧　沈益群

花鸟虫鱼——范治斌写意花鸟技法解析

范治斌　著

出版发行：福建美术出版社
社　　址：福州市东水路 76 号 16 层
邮　　编：350001
网　　址：http://www.fjmscbs.cn
服务热线：0591-87669853（发行部）　87533718（总编办）
经　　销：福建新华发行（集团）有限责任公司
印　　刷：福建新华联合印务集团有限公司
开　　本：889 毫米 ×1194 毫米　1/12
印　　张：11
版　　次：2023 年 2 月第 1 版
印　　次：2023 年 2 月第 1 次印刷
书　　号：ISBN 978-7-5393-4406-5
定　　价：98.00 元

范治斌：1972 年 12 月生于内蒙古呼和浩特市。1995 年毕
业于南开大学东方艺术系中国画专业，获学士学位；2002
年毕业于鲁迅美术学院中国人物画工作室，获硕士学位；
2013 年毕业于中国艺术研究院，获博士学位。中国美术家
协会会员，陕西省国画院青年画院院长。现任教于北京师范
大学艺术学院美术系，硕士研究生导师。

CONTENTS

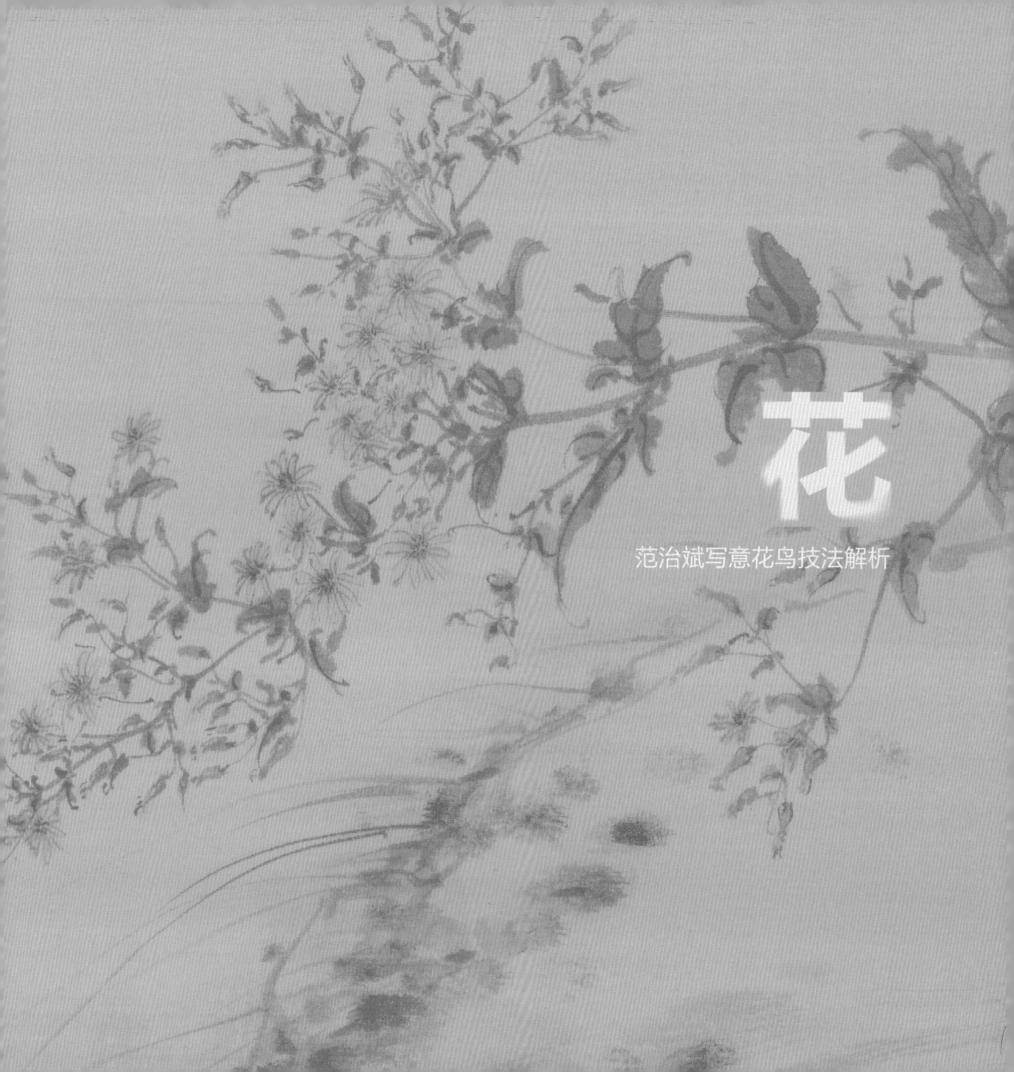

花

范治斌写意花鸟技法解析

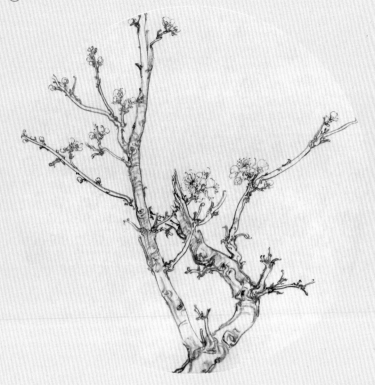

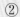

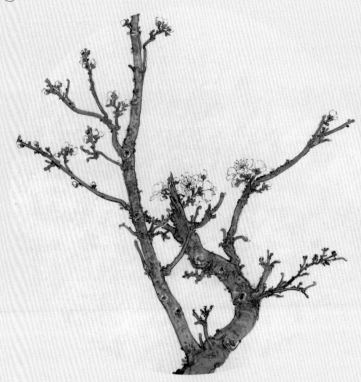

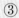

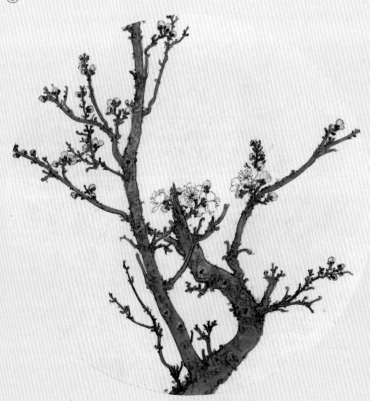

杏花作画步骤

1. 这是折枝杏花，我将其插入瓶中，对其写生。在动笔作画前，要选取姿态富于变化的枝条来表现。选好角度，要仔细观察花朵的形状及动态，含苞、绽放或枯萎都各具情态，也要对枝条的各种结构变化了然于胸。作品运用勾勒添彩的方法，先用浓墨勾出枝条，画出其中微妙的结构，再用淡墨勾勒花朵，浓墨勾花蕊。注意情态要多样，花朵的位置要聚散变化。

2. 用淡墨加赭石晕染整个枝条，让枝条更具厚重感。枝条上的节疤处要注意留白，使其更具节奏上的变化。

3. 用干墨皴擦枝条的结构处，使其更加丰富。花托用胭脂加墨点染出。花朵用淡胭脂复勾出淡淡的粉红色。此时再增加一些枝条和细节，画面看起来便更加完整、丰富。

4. 对画面进行整体调整。如补色、补墨，但只是微调。最后题字，注意题款的位置和内容是对构图的进一步完善，而内容是对画面的延展，使人产生更为丰富的联想。

④

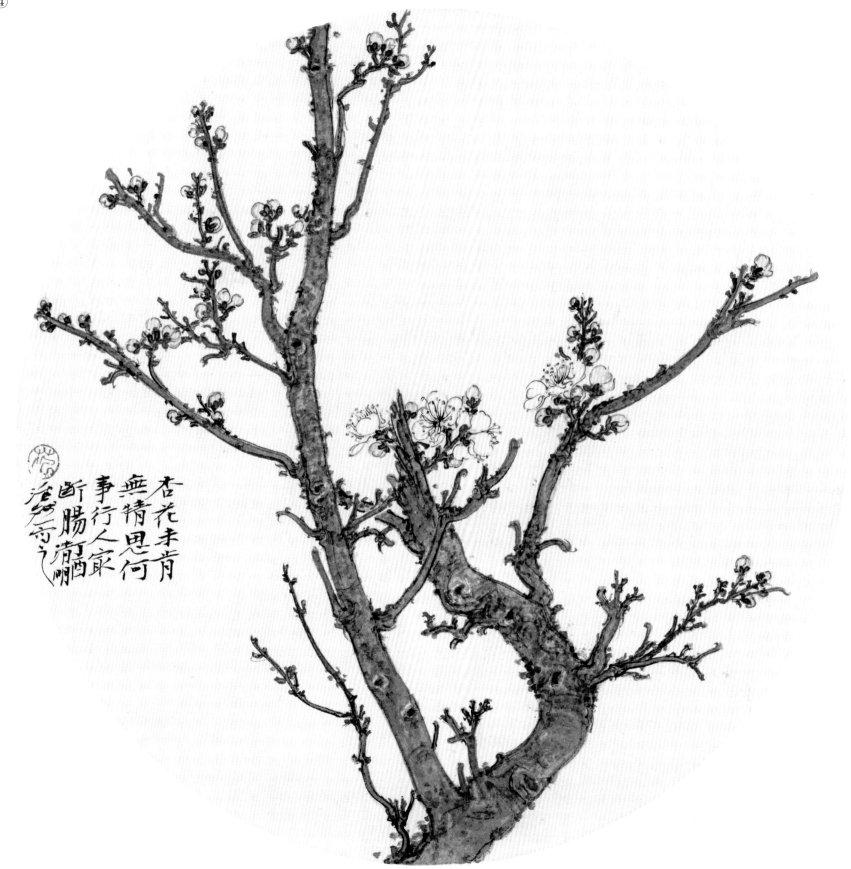

杏花未肯
無情思何
事行人家
斷腸啼喃

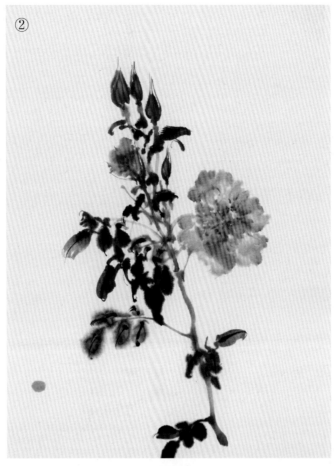

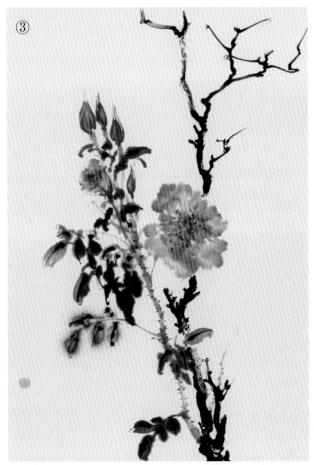

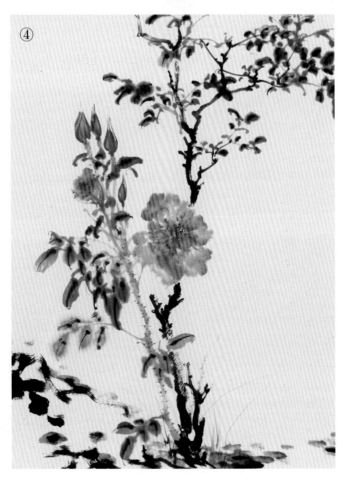

刺梅作画步骤

1. 这是一株长在北京师范大学小花园里的刺玫，花色浓艳，整株植物造型舒展。我们在画任何一种植物时，都要对其有一些基本的了解，例如它的花冠造型、颜色，花瓣的形态、叶子的形状以及枝干的特点，尤其要对写生的这一株做仔细的观察。画前要先在心中预想出在纸上的布局与取舍。有了大体的想法就可以落笔了。用胭脂加硃膘调出一个浓厚而沉稳的红色，画出画面中两个重要的花头，一个开放，一个含苞。两朵花是画面中最重要的部分，布局好它们的位置，也就基本确定了画面的构图。

2. 按花的生长规律，画出花茎、叶子以及花蕊。此时，要注意墨色的对比、变化，要敢于取舍，让花、叶、茎形成一个既合理又具有审美趣味的笔墨组合。

3. 画出花茎旁边的主干，其色泽浓黑，出枝硬朗拙朴，与花茎形成刚柔的对比，且造型上顾盼生姿。

4. 画出枝上的叶，要注意浓淡、疏密、大小、干湿的变化。实物往往会与画面有较大的差异，画面可以增减枝叶、改变造型，但一切都是为画面服务。最后补一块石头，以横点表现地面，添几笔野草，使画面的构图更加饱满。

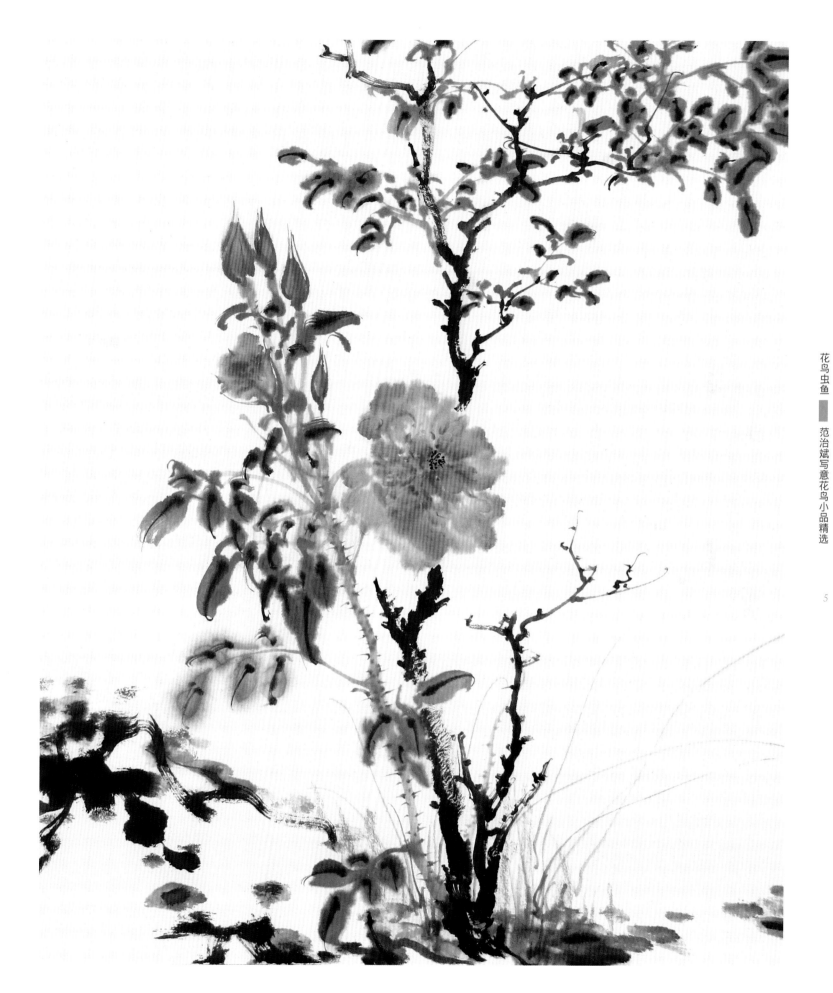

刺梅写生

40cm×55cm

2022

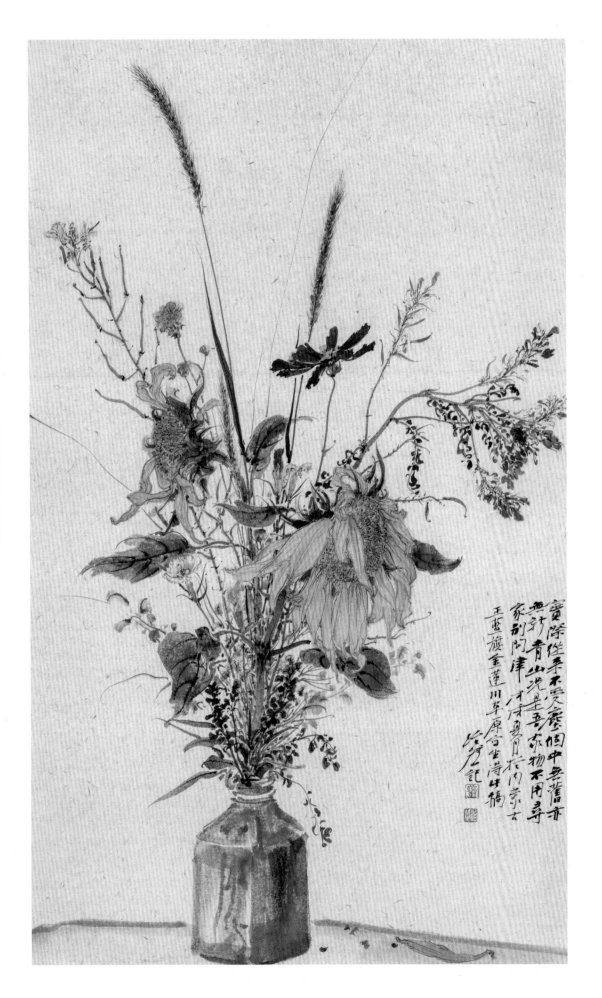

瓶花写生

39cm×65cm

2017

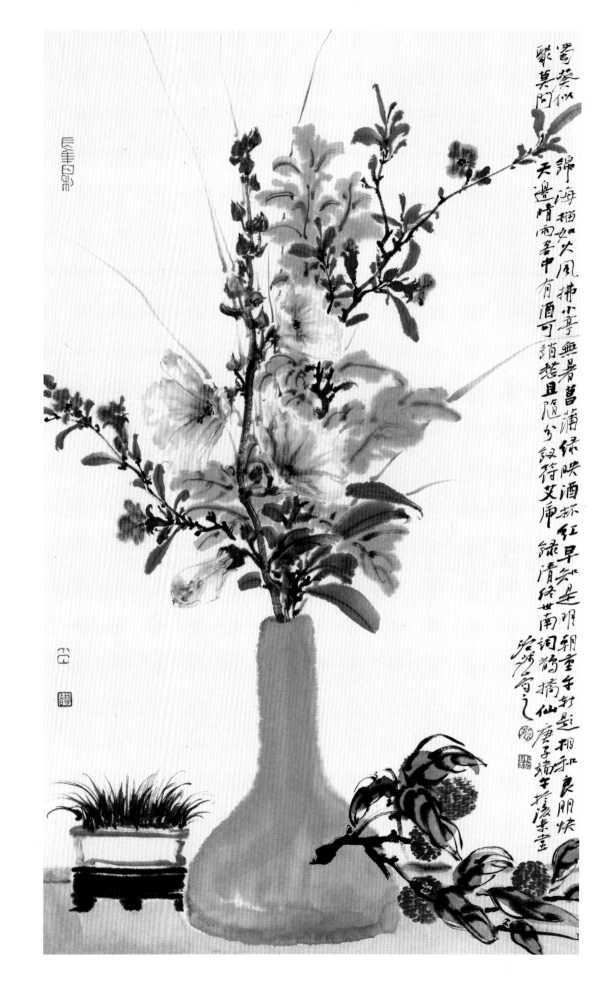

端午清供

39cm×65cm

2021

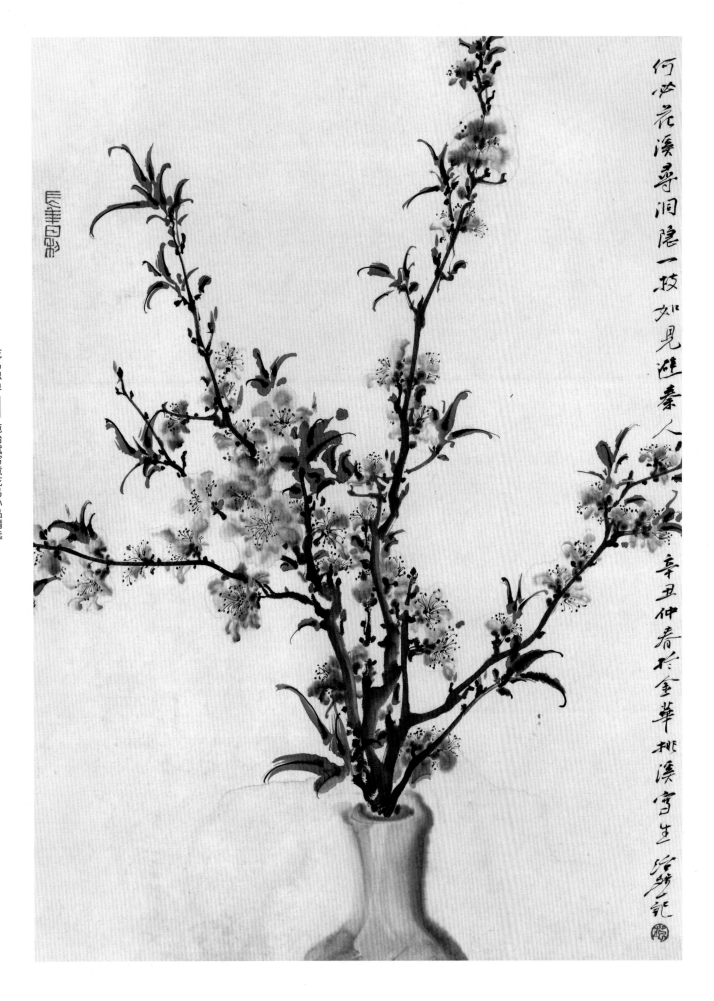

何必花溪寻洞隐一枝如见避秦人 辛丑仲春於金华桃溪写生治斌记

桃溪写生

40cm×55cm

2021

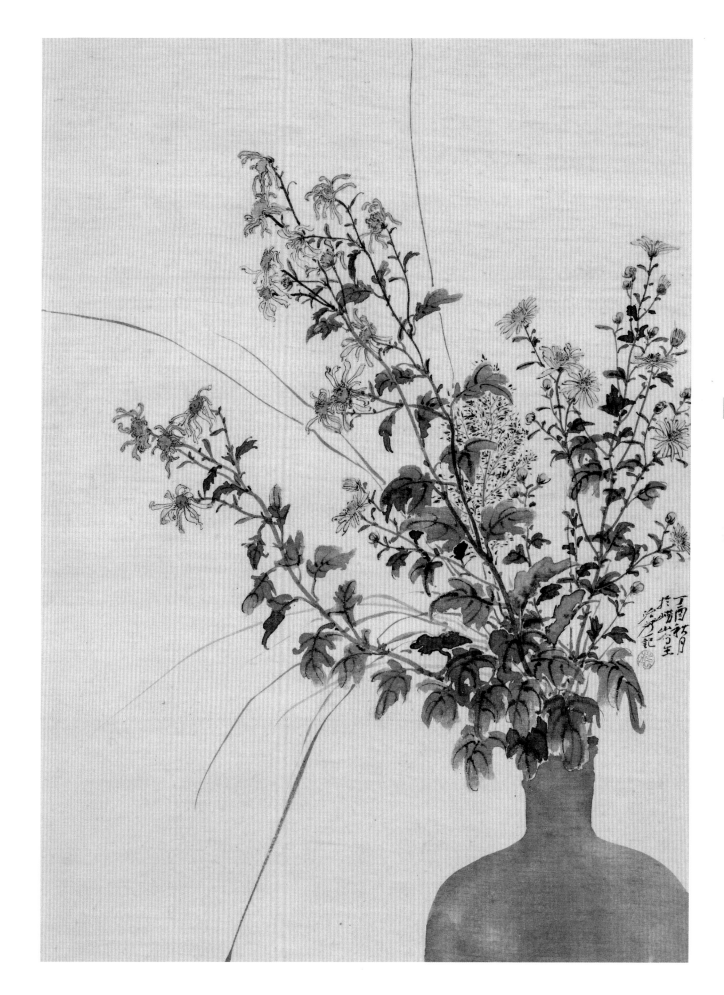

野花写生

45cm×55cm

2016

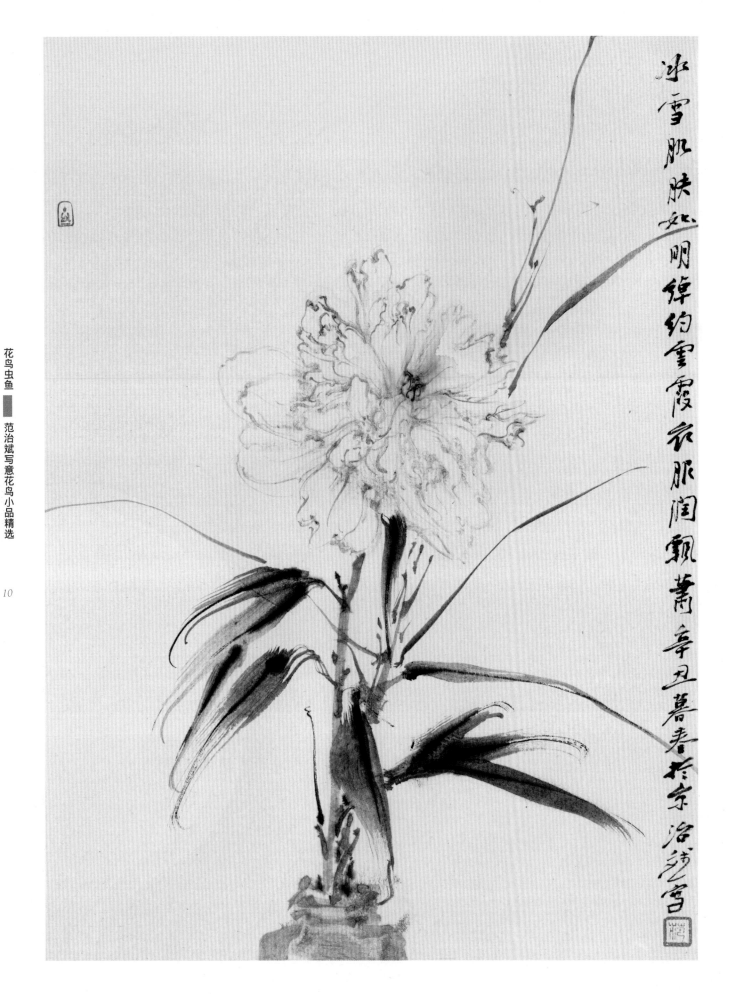

冰雪肌肤如明绰约雪霞衣肌润飘萧辛丑暮春于京治斌写

瓶花写生

33cm×45cm

2021

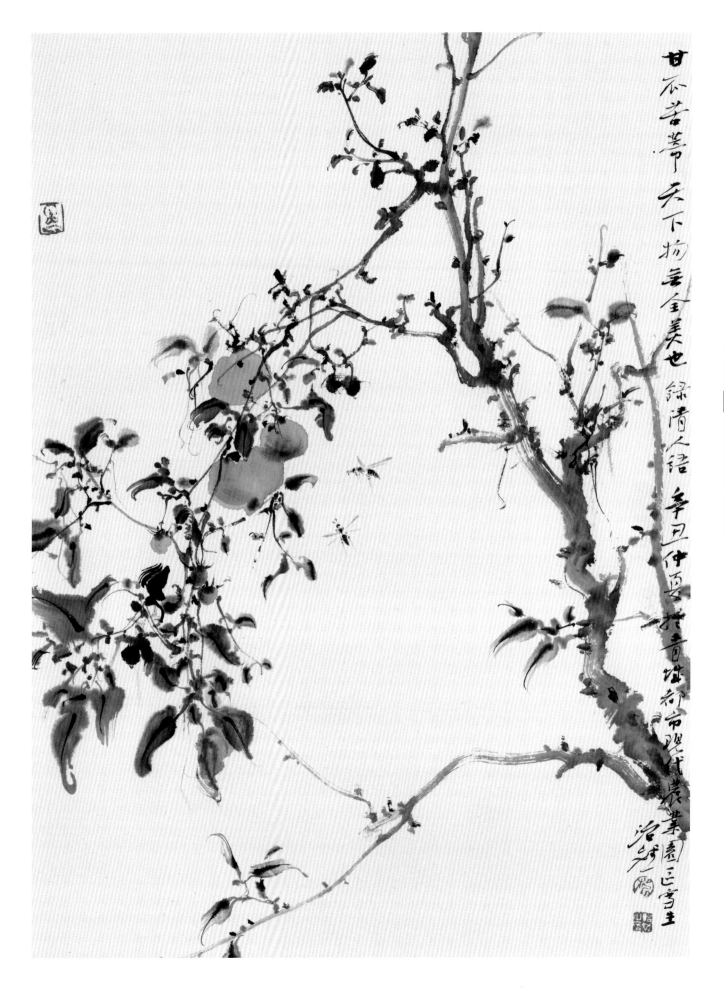

甘瓜苦蒂 天下物无全美也 录清人语 辛丑仲夏 挥暑堪郁于现代农业园记写生

植物写生

33cm×45cm

2021

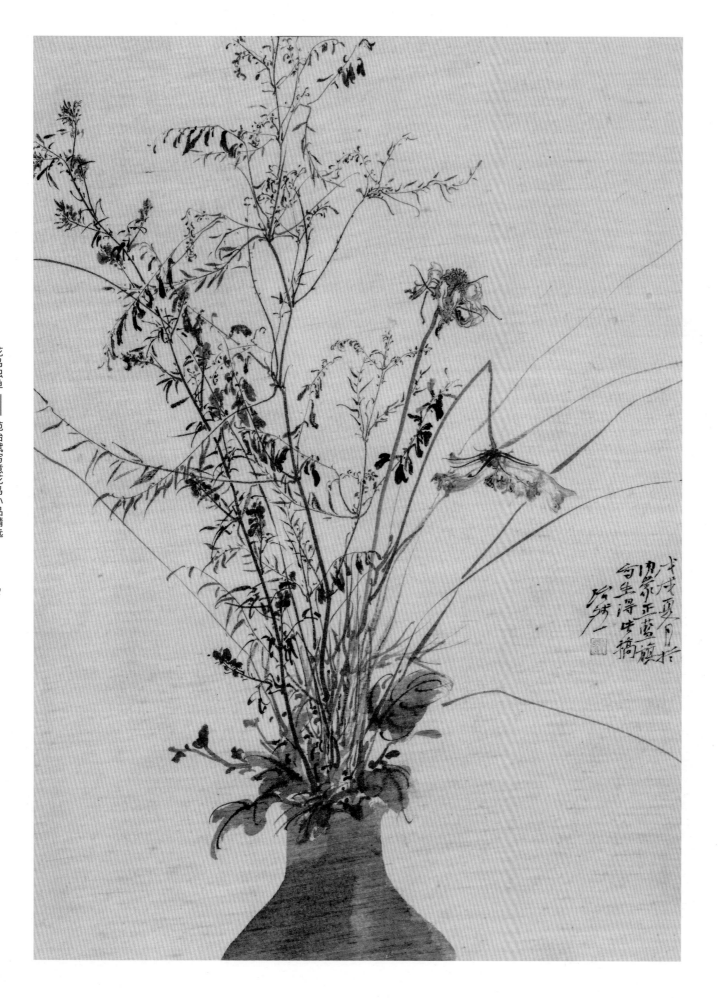

瓶花写生

45cm×55cm

2020

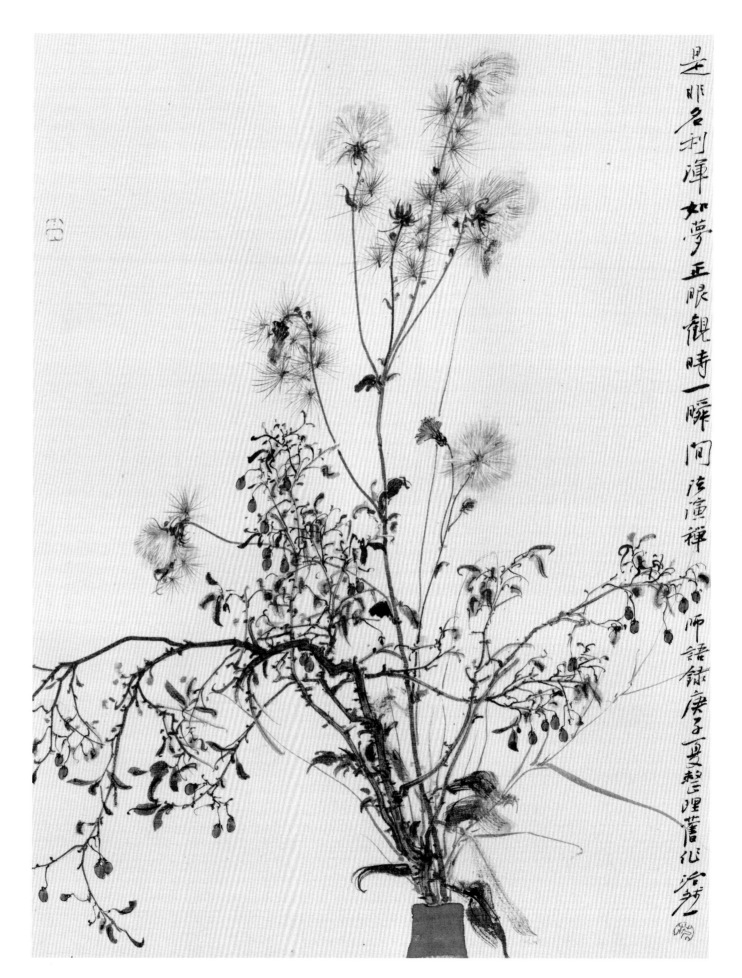

是耶名利浑如梦 正眼观时一瞬间 泫演禅师语录 庚子夏校整理旧作 治斌

瓶花写生

45cm×55cm

2020

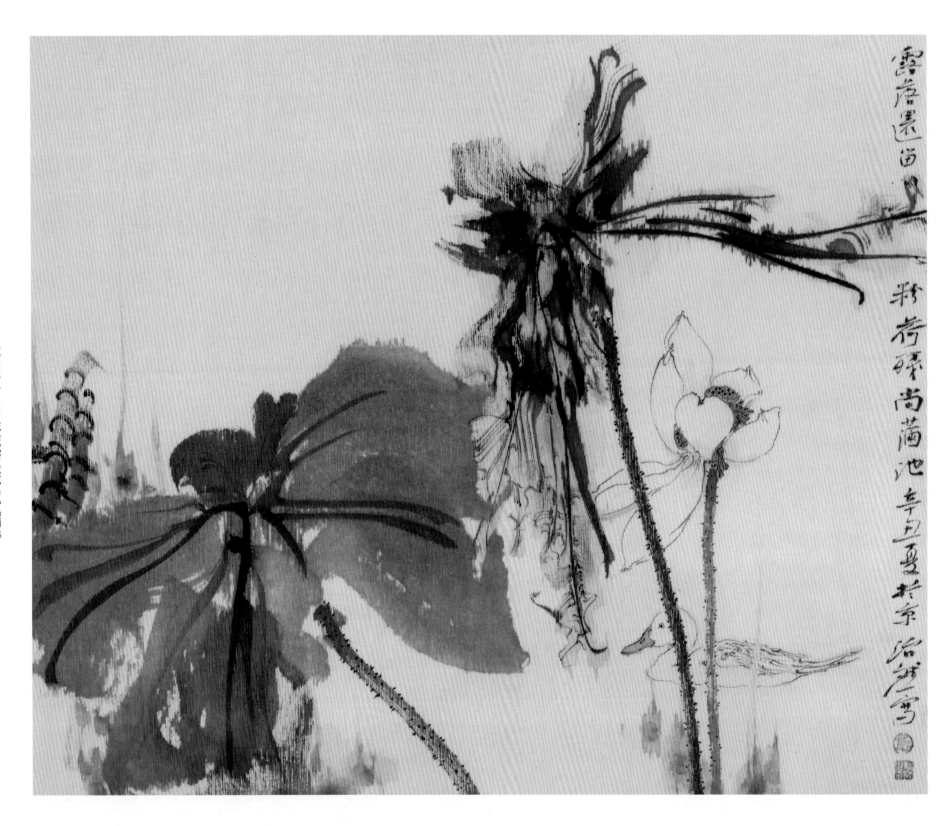

残荷

55cm×45cm

2021

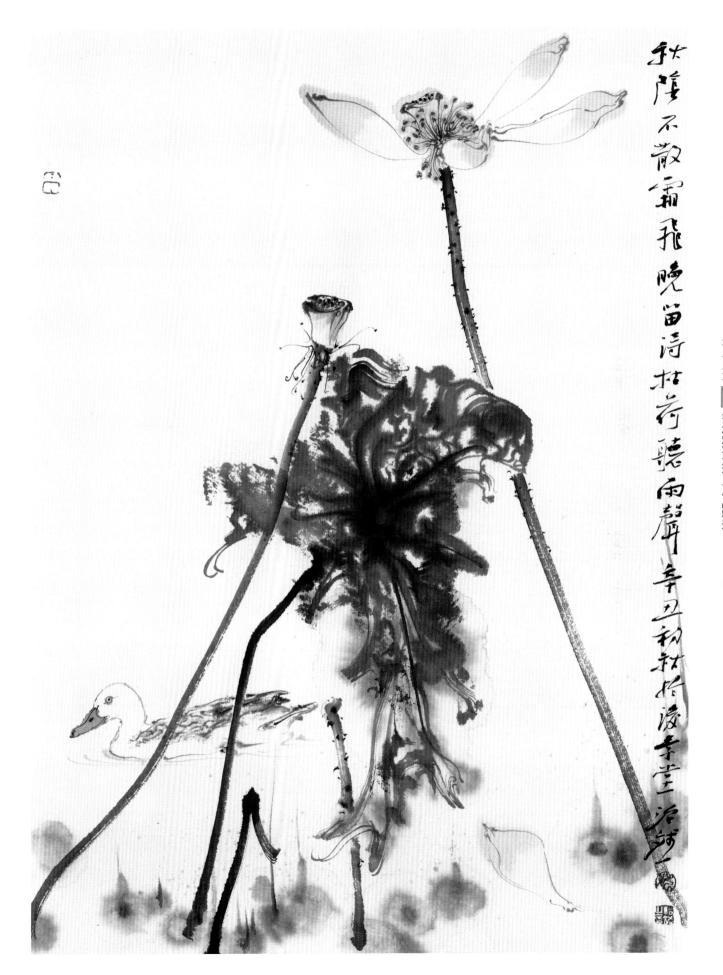

秋陰不散霜飛晚

33cm×55cm

2021

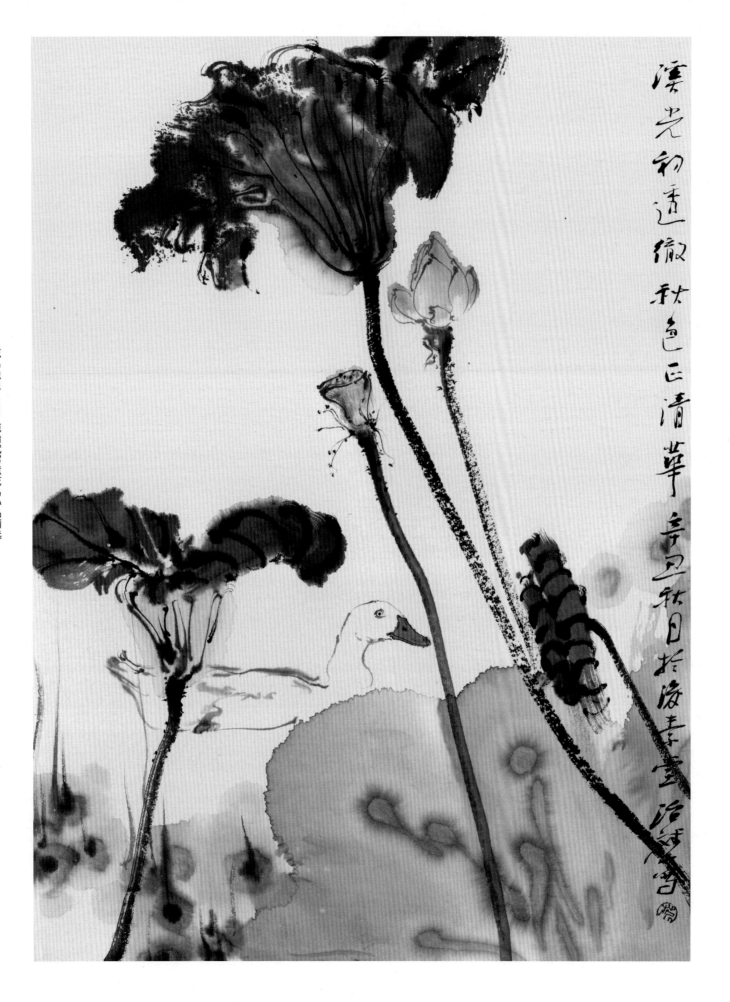

秋色正清华

33cm×55cm

2021

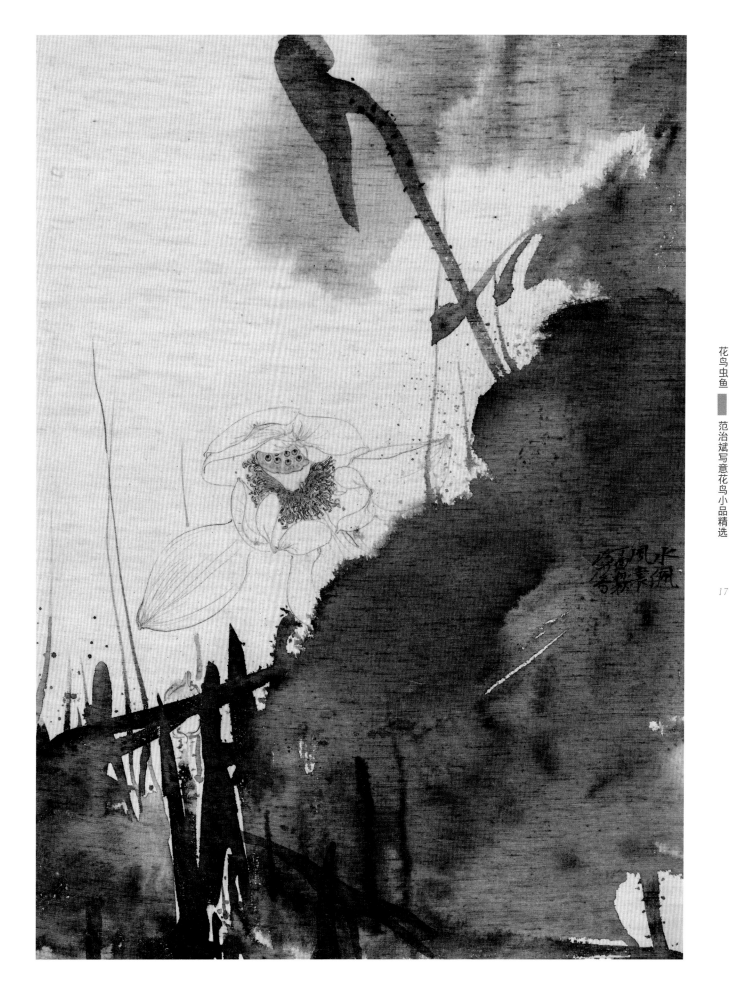

水佩风裳

45cm×55cm

2016

碧荷生幽泉　朝日艷且鮮　秋花冒綠水　密葉羅青煙　秀色空絕世　馨香
竟誰傳　坐看飛霜滿　凋此紅芳年　結根未得所　願托華池邊　也遂辛丑夏月於京沽深一

秋荷图

34cm×34cm

2021

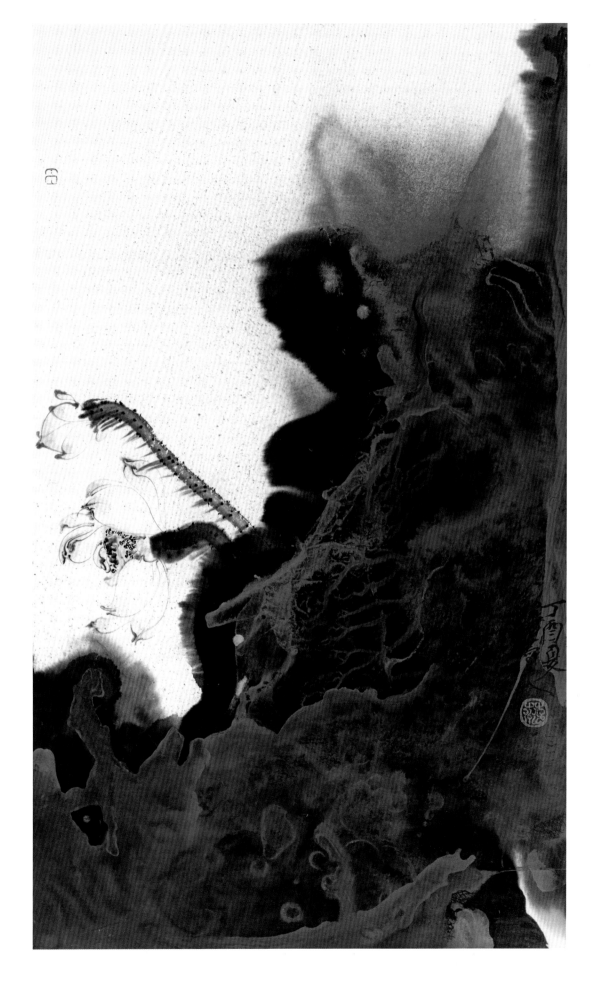

泼彩荷花

39cm×65cm

2016

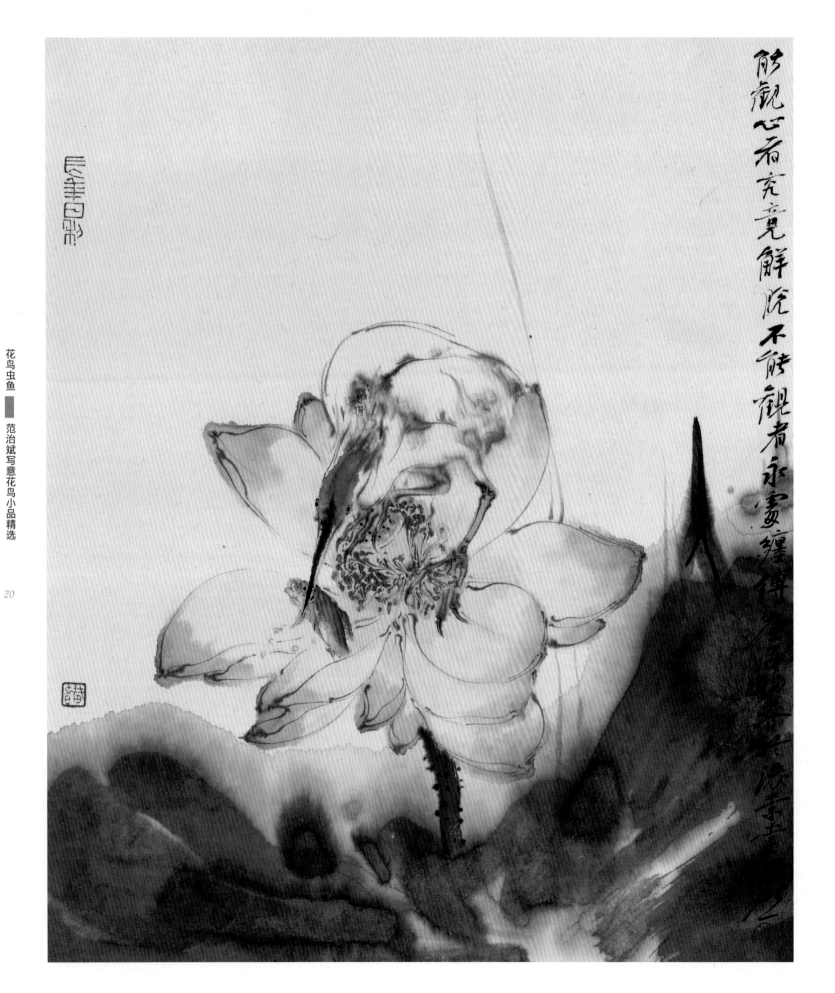

捕鱼图

45cm×55cm

2020

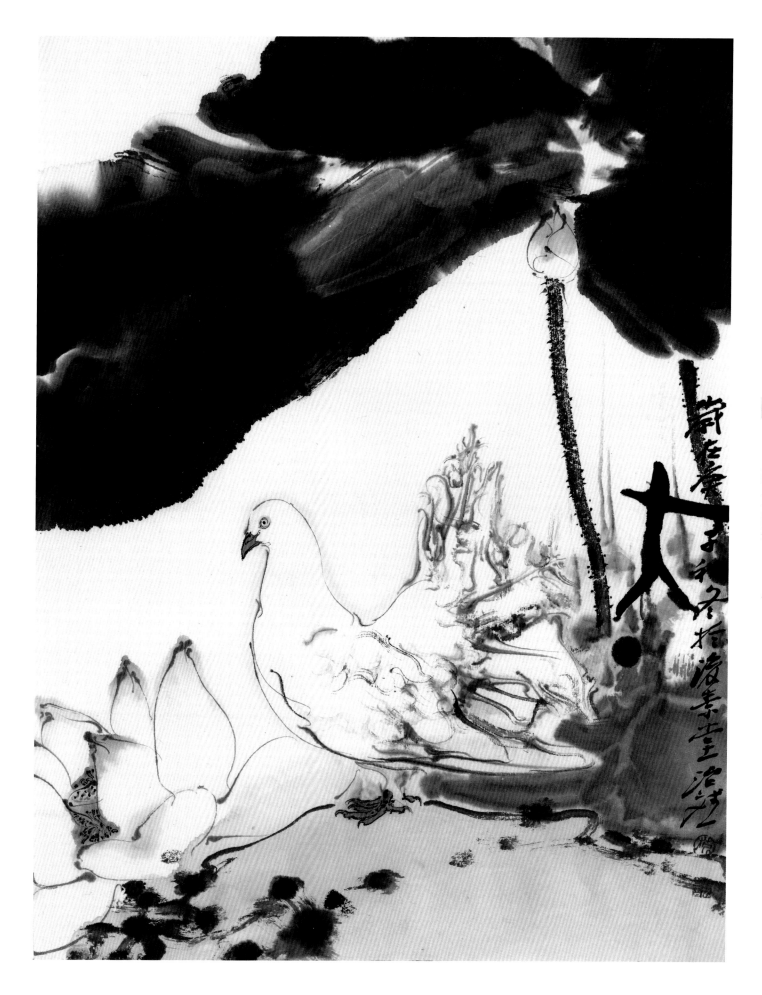

和平鸽

45cm×55cm

2020

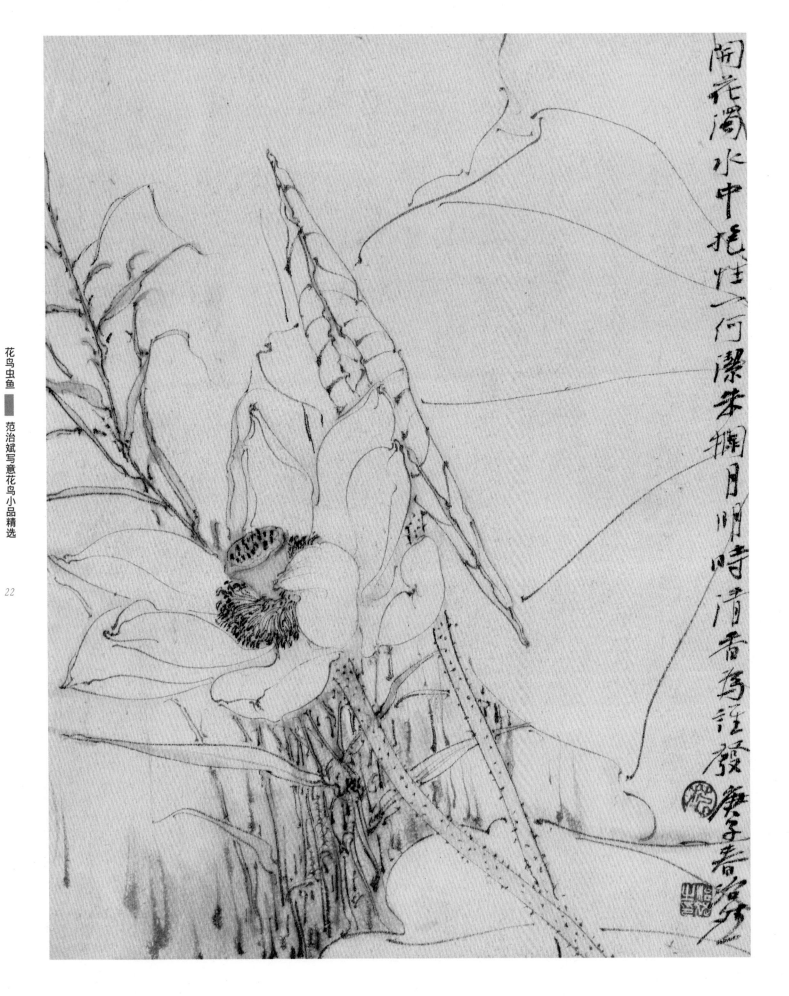

开花浊水中托性何漂苶
栅月明时清香为谁发
庚子春治斌

白描荷花

21cm×33cm

2020

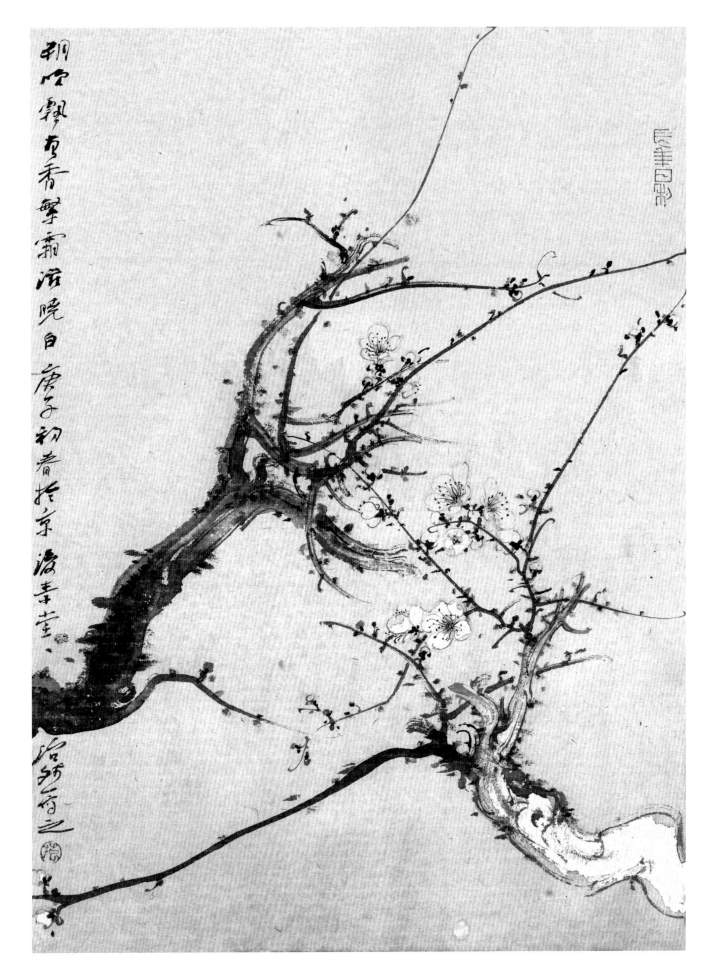

繁霜滋晓白

39cm×60cm

2020

暗香疏影

40cm×40cm

2021

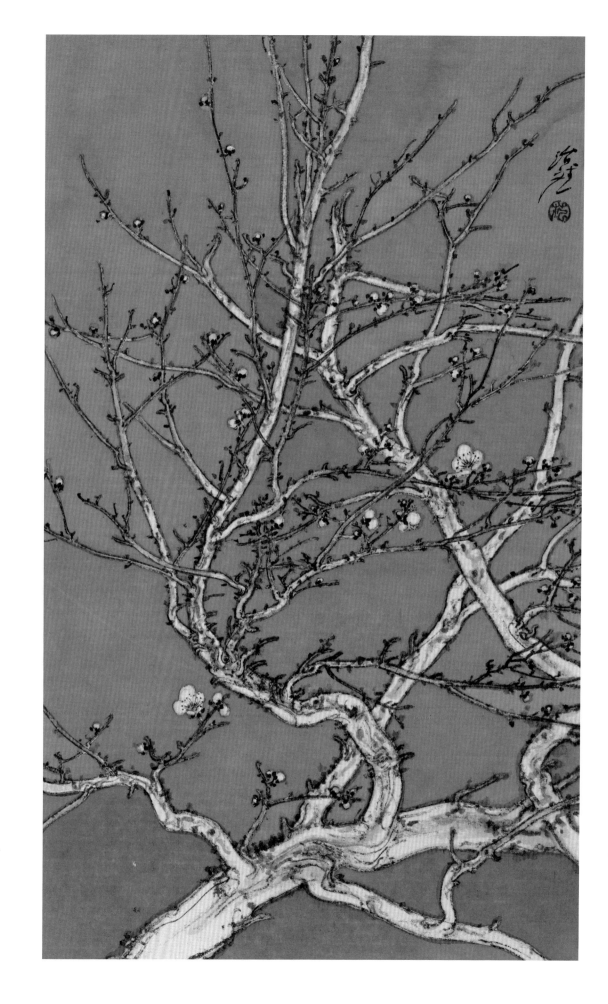

淡淡幽香透碧纱

30cm×45cm

2021

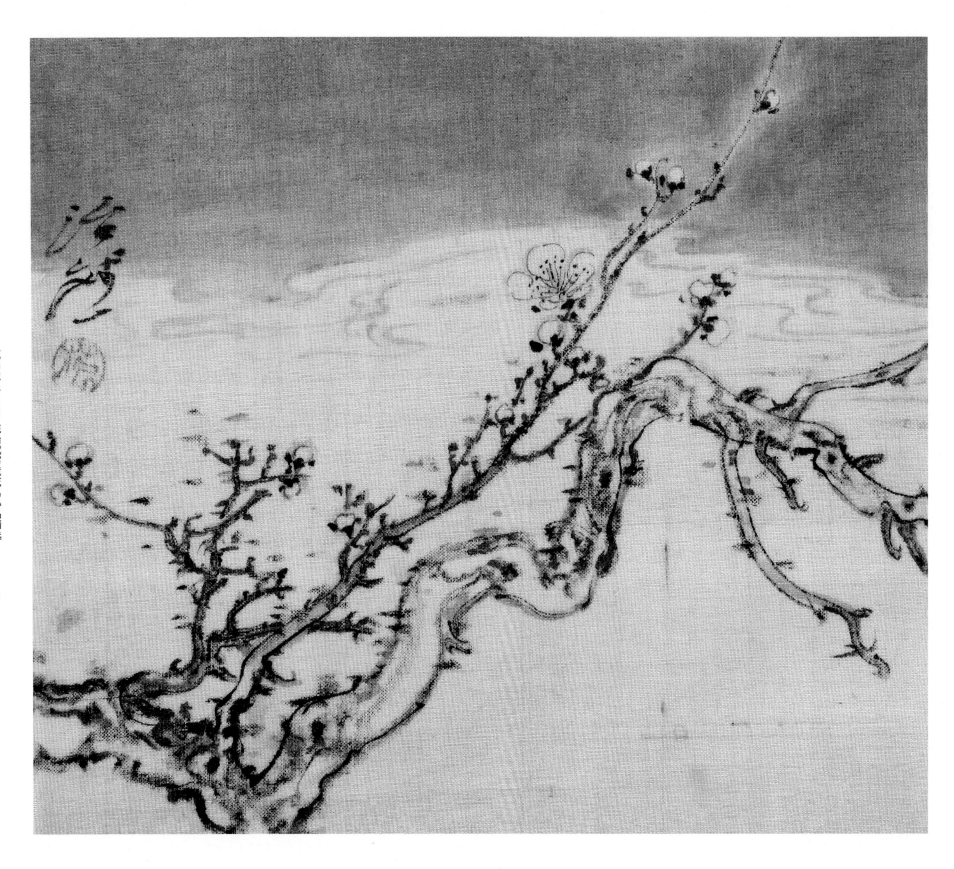

香雪海

20cm×17cm

2021

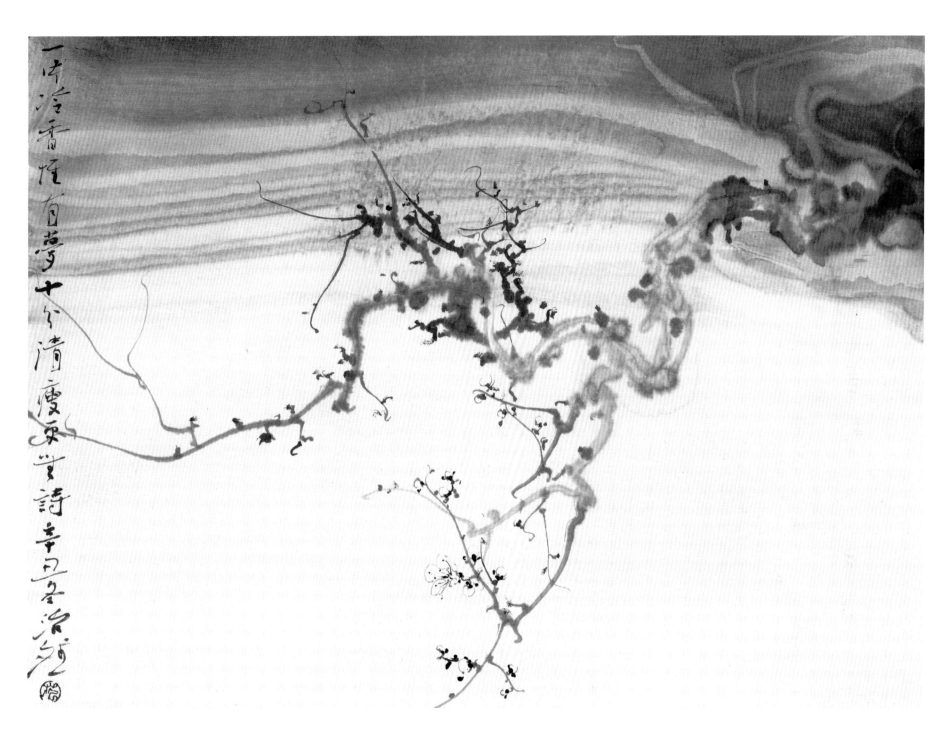

十分清瘦更无诗

45cm×33cm

2021

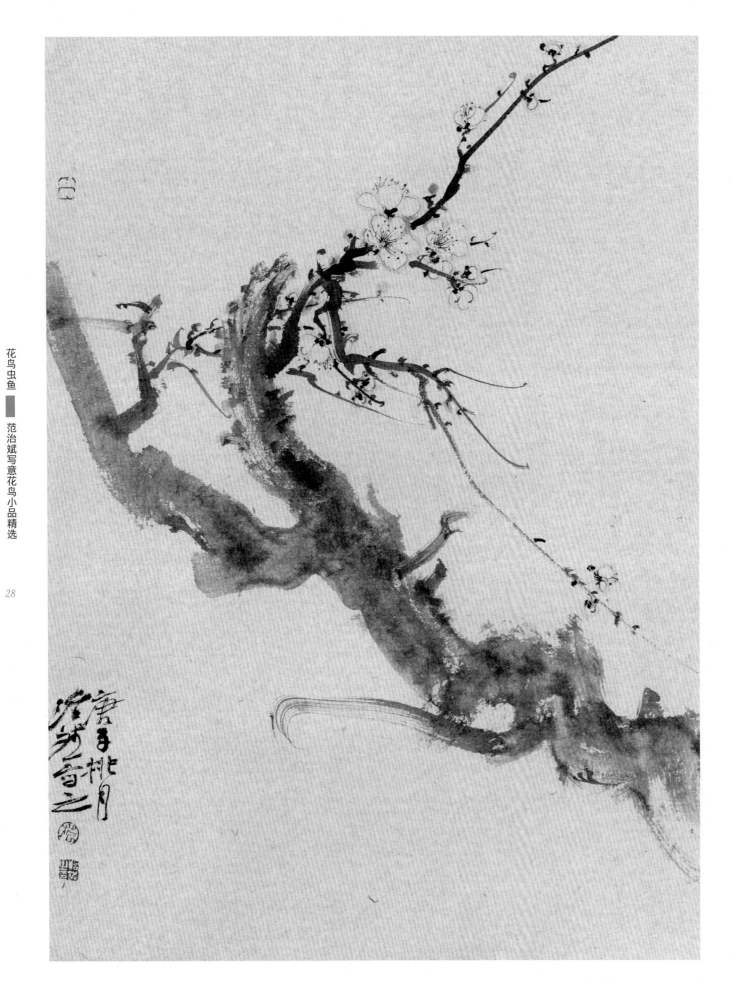

唯有暗香来

33cm×45cm

2020

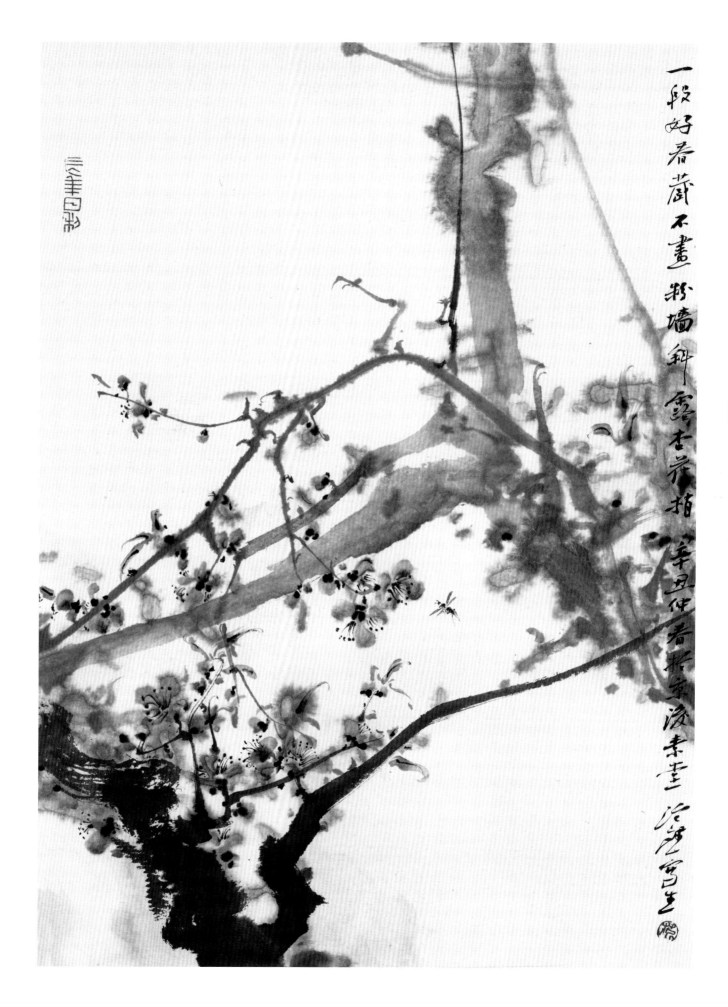

一段好春藏不尽

33cm×45cm

2021

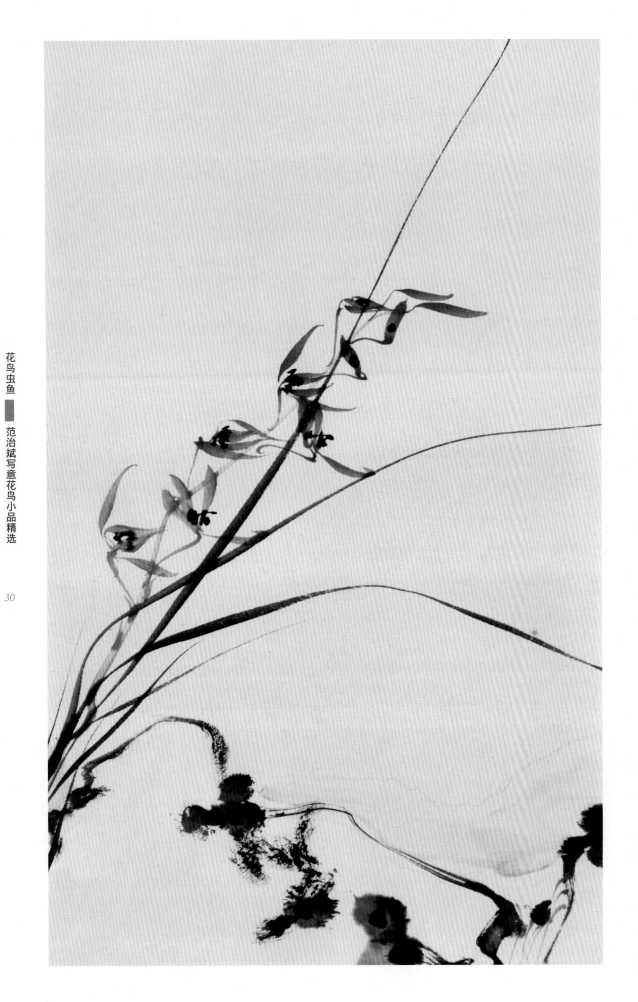

空谷幽兰

33cm×45cm

2021

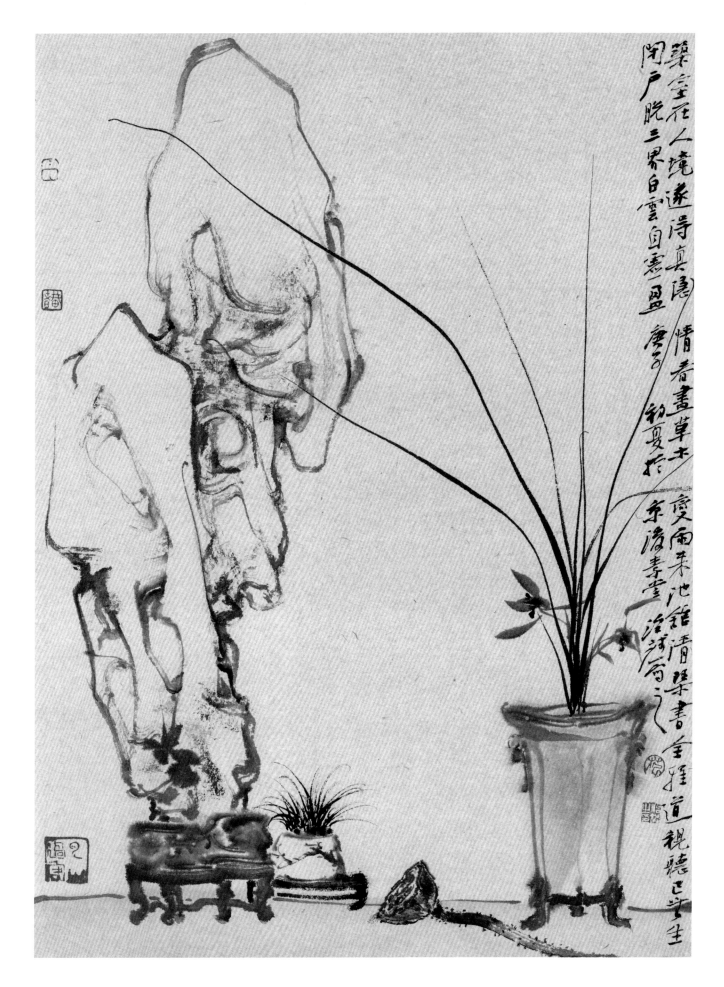

案头清供

33cm×45cm

2020

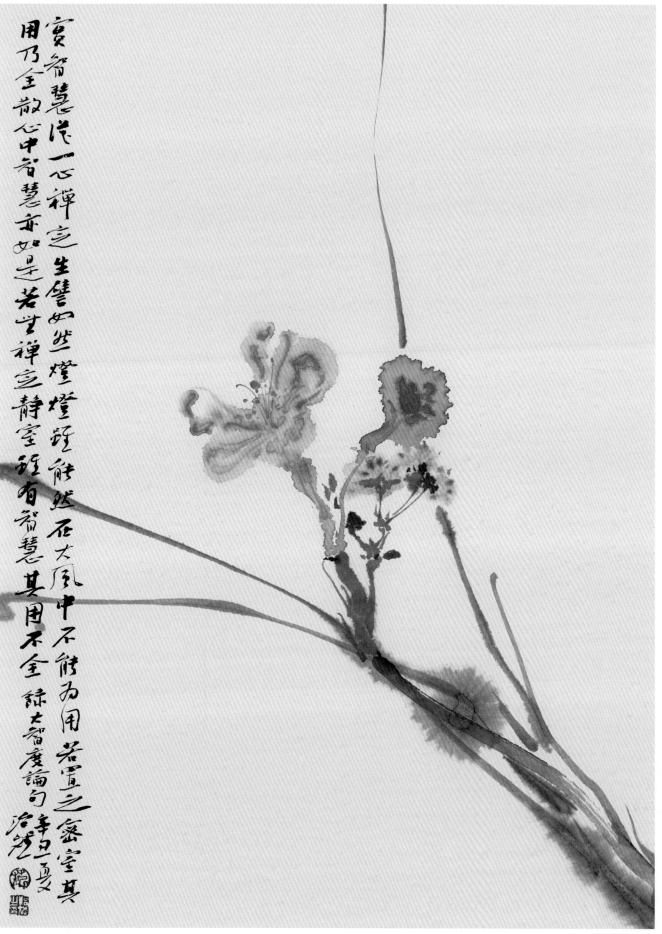

寶智慧光一心禪定生譬如然燈燈雖能然石大風中不能為用若置之密室其用乃全散心中智慧亦如是若坐禪定靜室中有智慧其用不全錄大智度論句 辛丑夏 治斌

花非花

33cm×45cm

2021

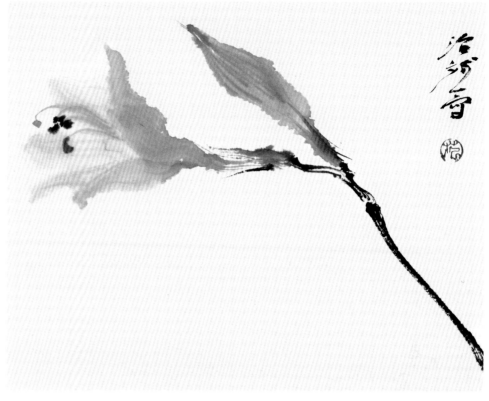

水墨花之一
33cm×22cm
2021

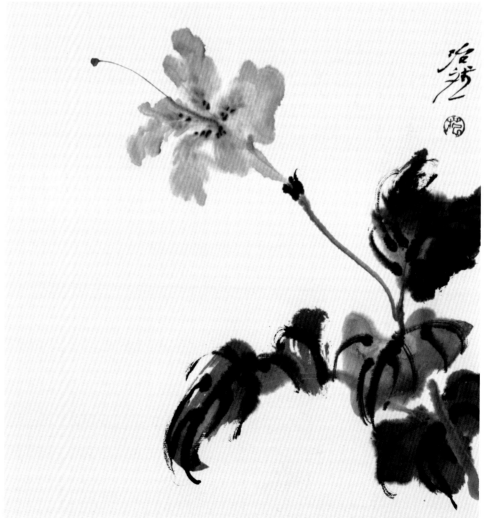

水墨花之二
33cm×33cm
2021

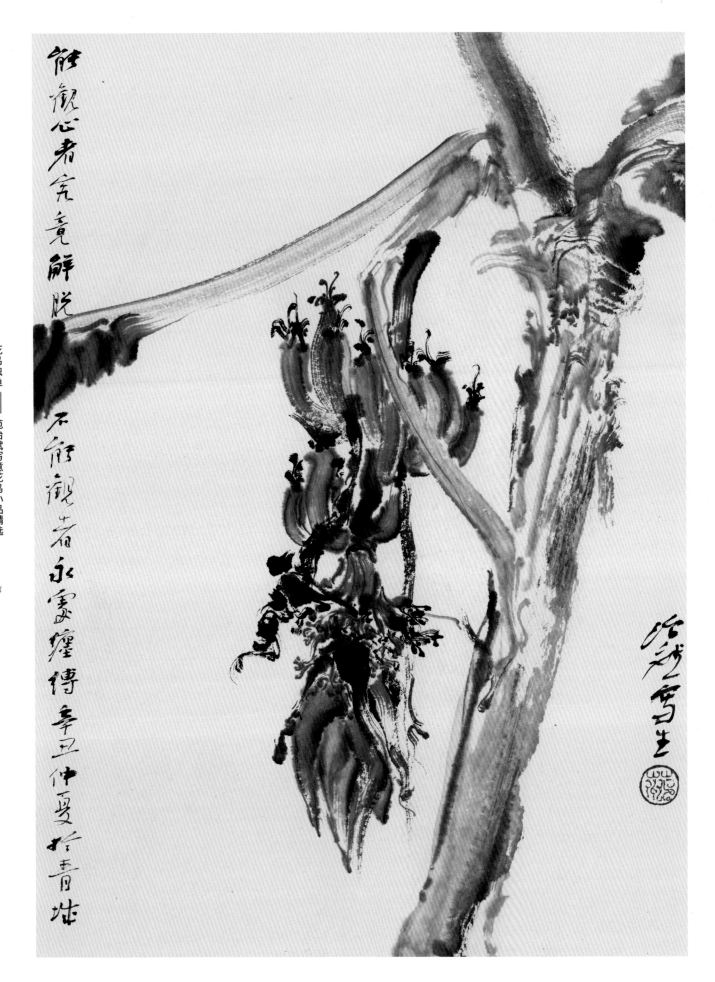

能观心者究竟解脱
不能观者永无寻觅
辛丑仲夏拾青砖

芭蕉写生

33cm×45cm

2021

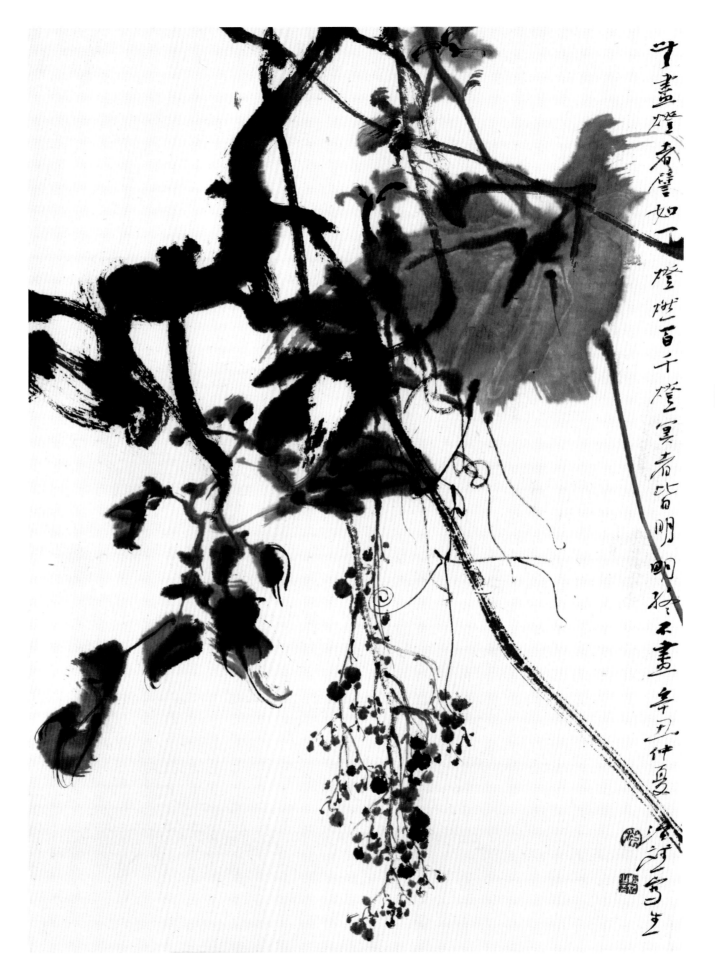

凡画灯者，譬如一灯燃百千灯，冥者皆明，明终不尽。辛丑仲夏，滨河写生

葡萄写生

33cm×45cm

2021

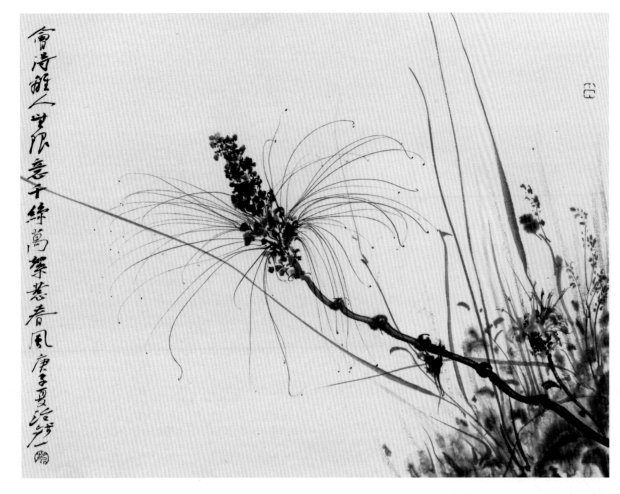

千丝万絮惹春风

45cm×33cm

2021

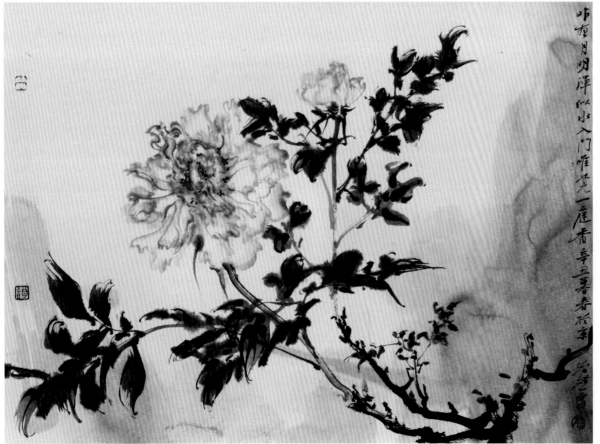

昨夜月明浑似水

45cm×33cm

2021

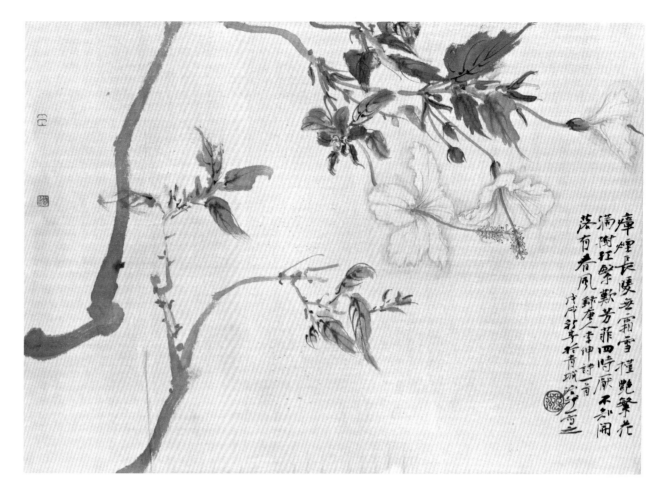

不知开落有春风

45cm×33cm

2021

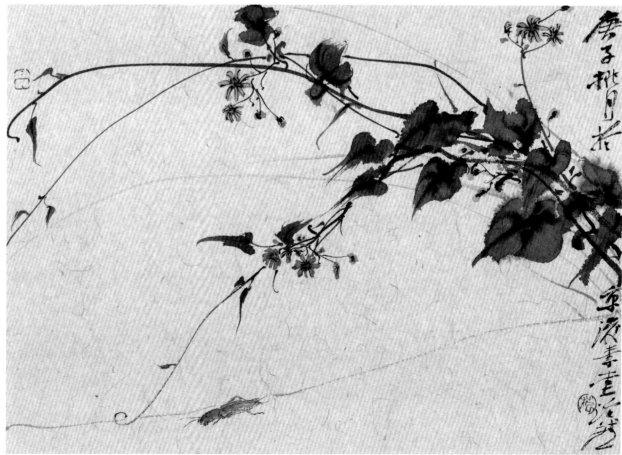

野花写生

45cm×33cm

2021

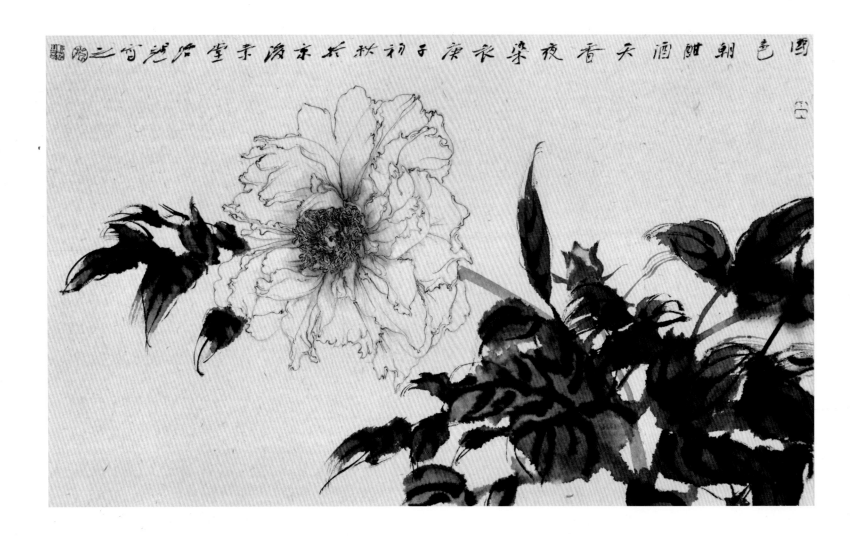

天香夜染衣

65cm×39cm

2020

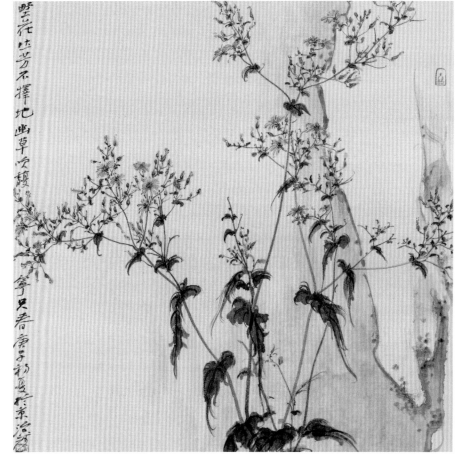

苦菜花写生之一

35cm×35cm

2020

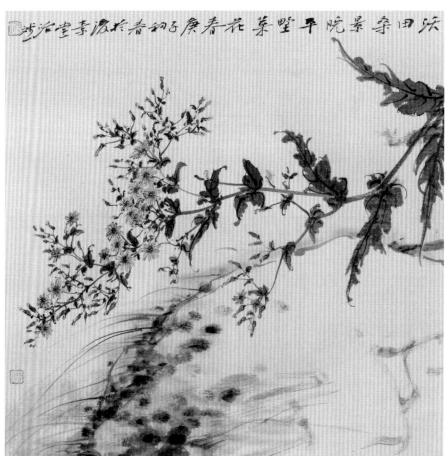

苦菜花写生之二

35cm×35cm

2020

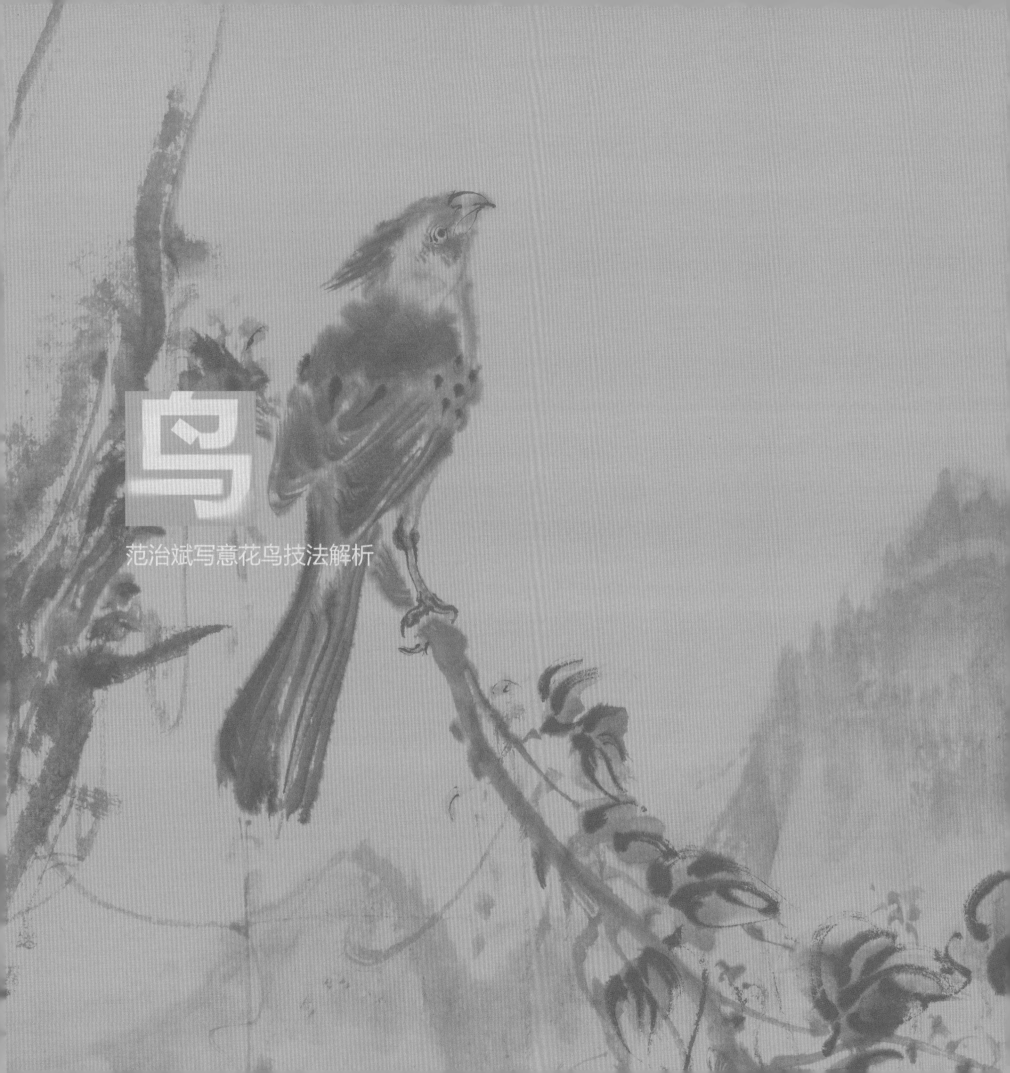

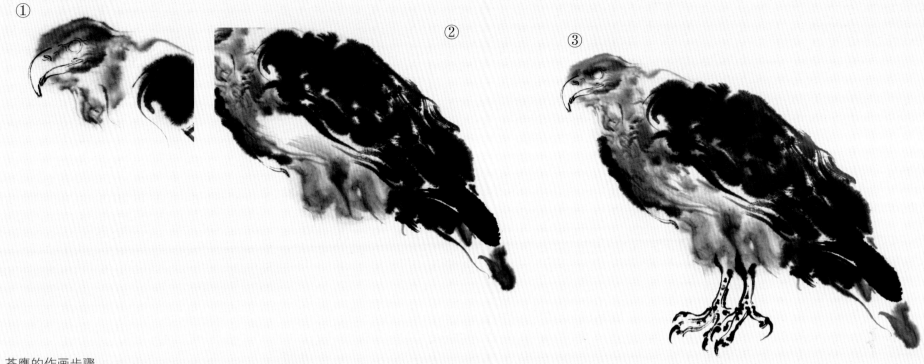

① ② ③

苍鹰的作画步骤

1. 鹰是花鸟画中比较常见的题材。鹰的种类很
多，这幅作品表现的是苍鹰。每种飞禽都有其鲜明的
特点，画之前都要做充分的了解。鹰的上喙向下弯曲，
眼神坚毅、犀利。画头部时，嘴和眼是传神的关键。
建议用稍硬且富于弹性的笔毫蘸浓墨勾出这两个部
位。然后用中浓墨按鹰的结构写出头部的羽毛，注意
要面中有线，线里带面，墨色富于变化并协调统一。

2. 用浓墨画背羽和尾部，用稍淡的墨画胸、腹
的羽毛。运笔时，要结合鹰的具体结构来表现造型。
运笔需沉着、肯定，墨色滋润，也需透气、留白。该
概括处大刀阔斧，需精微处则不辞繁缛，做到松紧有
致，意畅笔随。

3. 用浓墨勾出鹰爪。鹰爪要画得大而有力，因
此勾勒时要将其结构关系表达到位，甚至可以夸张一
些。艺术语言的准确不是如生物挂图般的准确，而是
心里感受上的到位，所有的变形、夸张都是服务于内
心的真实。

4. 最后点睛。

④

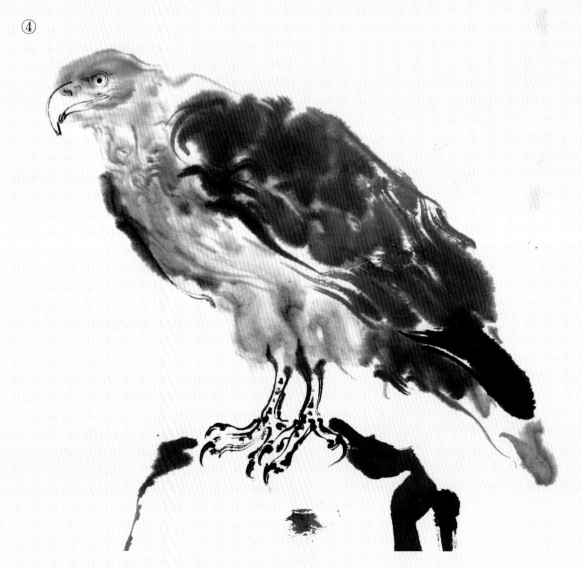

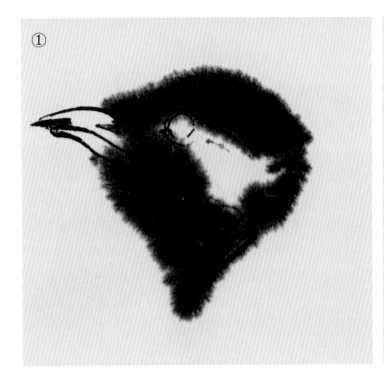

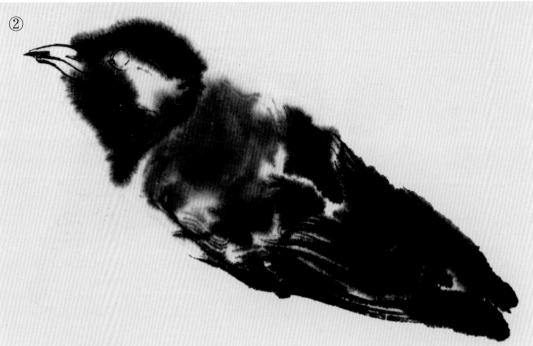

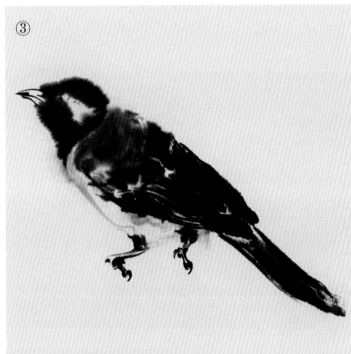

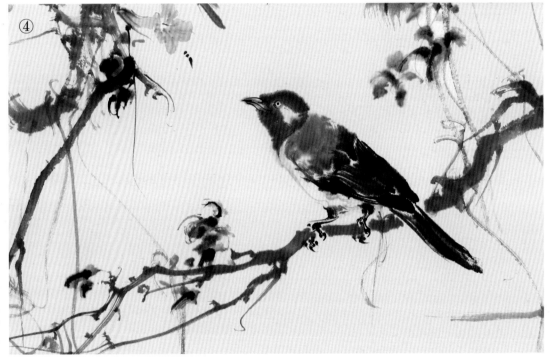

山雀的作画步骤

1. 山雀是体型较小的食虫鸟类，种类非常多，造型各异。这张作品表现的是一只落于枝头的山雀。山雀的体型结构变化不大，变化大的部分是羽毛的花色和造型。例如，这只鸟眼睛的后边是一块浅色的羽毛，这是此鸟的一个重要特征，那就要在用墨时留出来。

2. 根据鸟的具体羽色和结构特征，用相对淡的墨画出背部，用浓墨画出翅膀，笔与笔衔接要自然流畅，也要有留白以透气。

3. 用重墨画出鸟尾，用淡墨勾出胸腹，用浓墨勾出爪子，但要留出枝杆穿过的位置。整个鸟的用墨比较丰富，即黑、白、黑的墨色变化，这样处理造型往往鲜活生动，但也不能生搬硬套，需灵活运用。

4. 画出鸟落的树枝，补出鸟爪露出的部分，表现爪与枝的衔接关系。鸟的神态要有呼应的画面内容，在鸟注视的上方画出枝杆，在鸟的注视方位上补出花朵和蜜蜂，让画面充满自然的生趣。

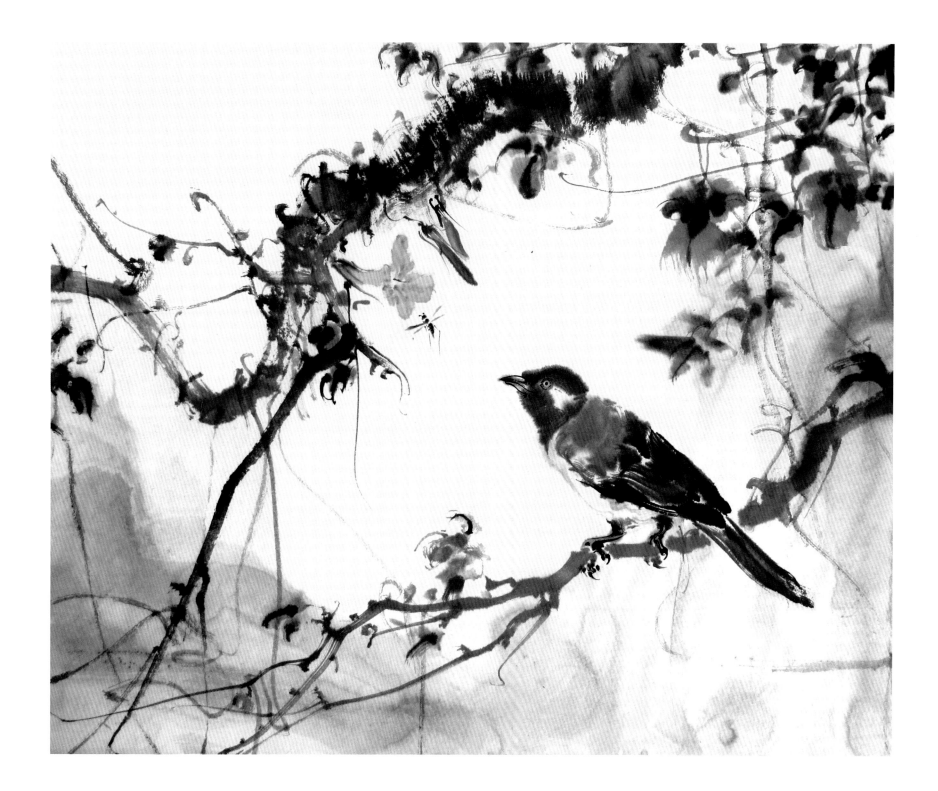

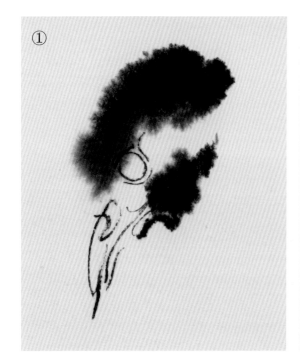

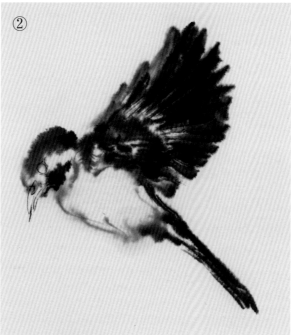

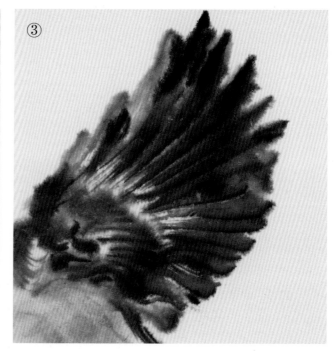

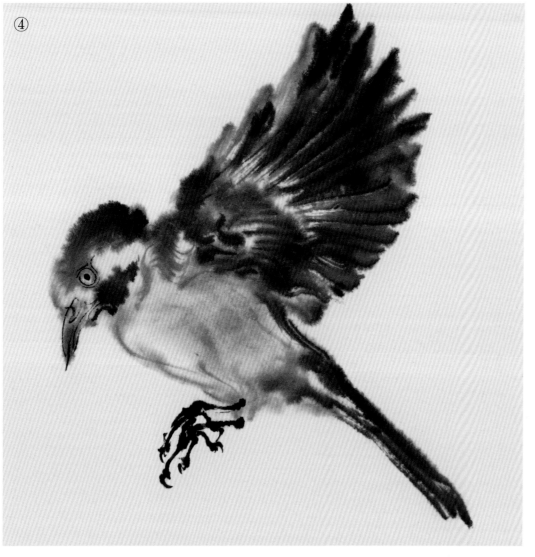

水墨飞鸟作画步骤

1. 飞鸟画起来往往比落于某处的鸟要复杂一些。展开的翅膀的刻画是一个难点。不同的鸟，翅膀展开的大小也有很大的区别，再加上不同的角度、动势，想要画出其中韵味是需要大量练习的。画飞鸟一般从头部画起，也有从翅膀画起的。这张作品，我选了一只山雀，从头部画起。嘴和眼用浓墨勾勒，头部的羽毛则用淡墨写出。

2. 一定要留意鸟的结构关系，翅膀生于鸟的肩部，鸟的翅膀展开时能清晰地看到一级、二级、三级飞羽以及覆羽。在刻画时要有虚实变化，不可面面俱到。翼角转折处也是翅膀刻画的关键之一。画完翅膀后，可顺势用中浓墨把胸、腹、尾写出。

3. 把翅膀放大一些，可以清晰地看到走笔的过程，用笔既要注重秩序，也要让笔墨有轻松的书写感。

4. 用浓墨勾出指爪，注意爪子的伸展姿态以及爪与身体、翅膀的协调，这样才能构成完整而生动的动态。

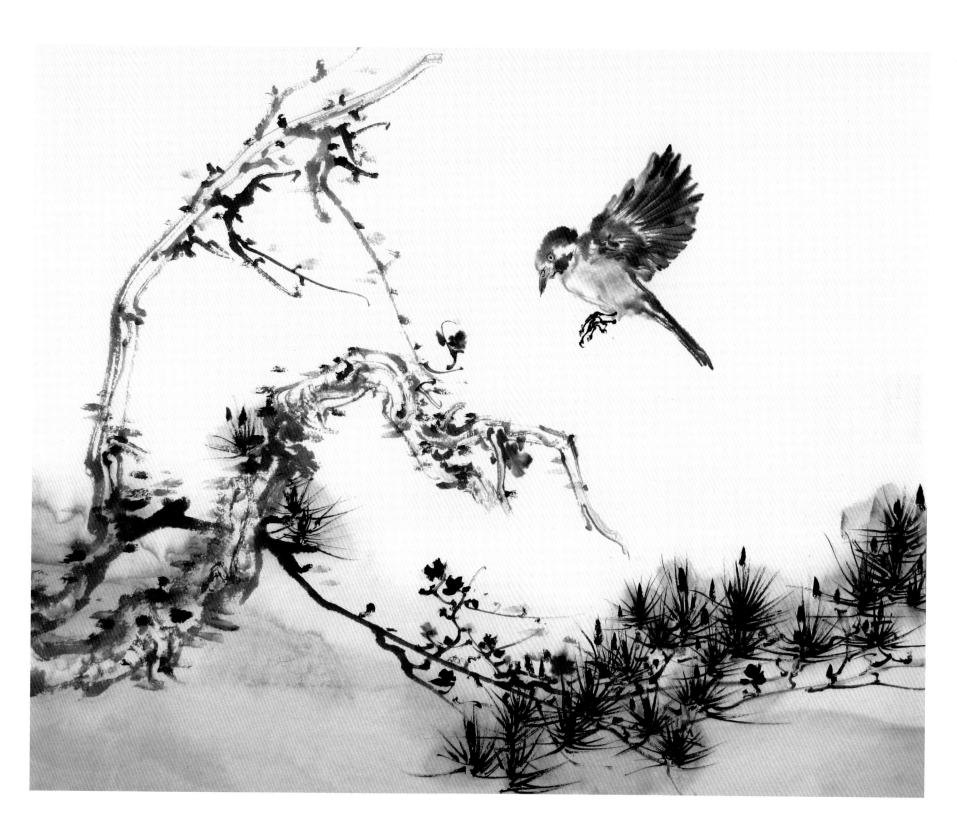

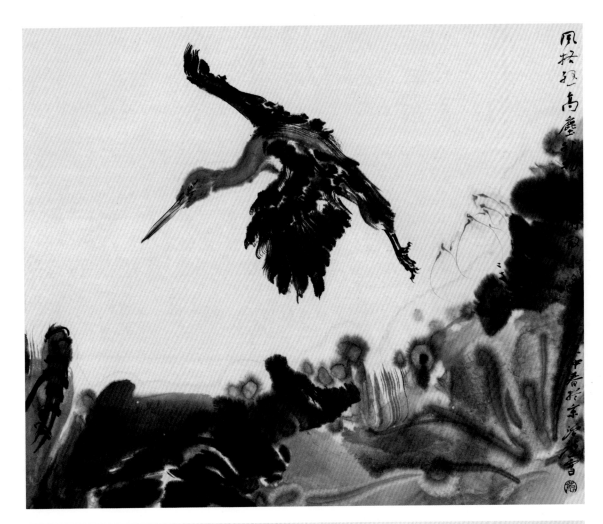

性情闲散水边身

45cm×33cm

2021

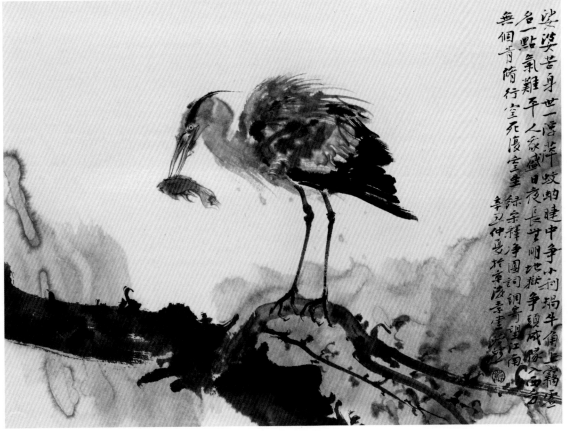

得鱼图

45cm×33cm

2021

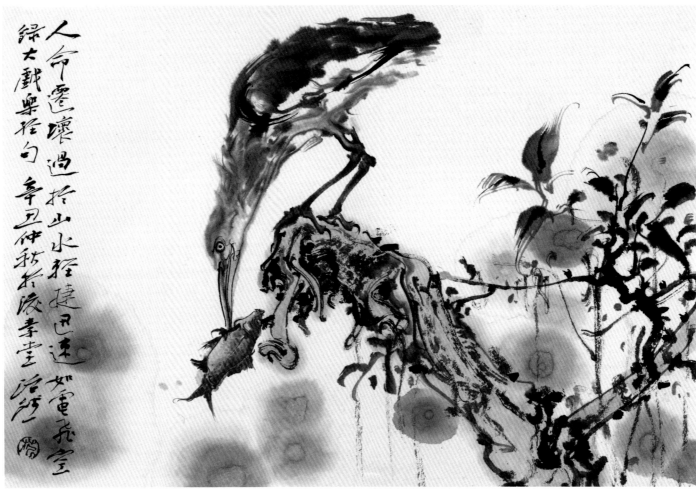

有余图

45cm×33cm

2021

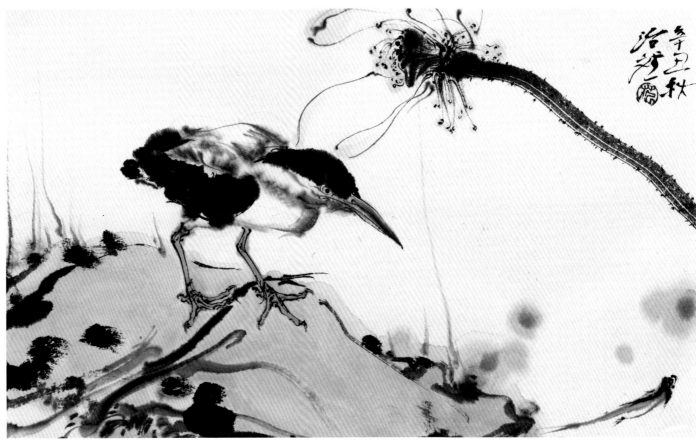

荷塘即景

45cm×33cm

2021

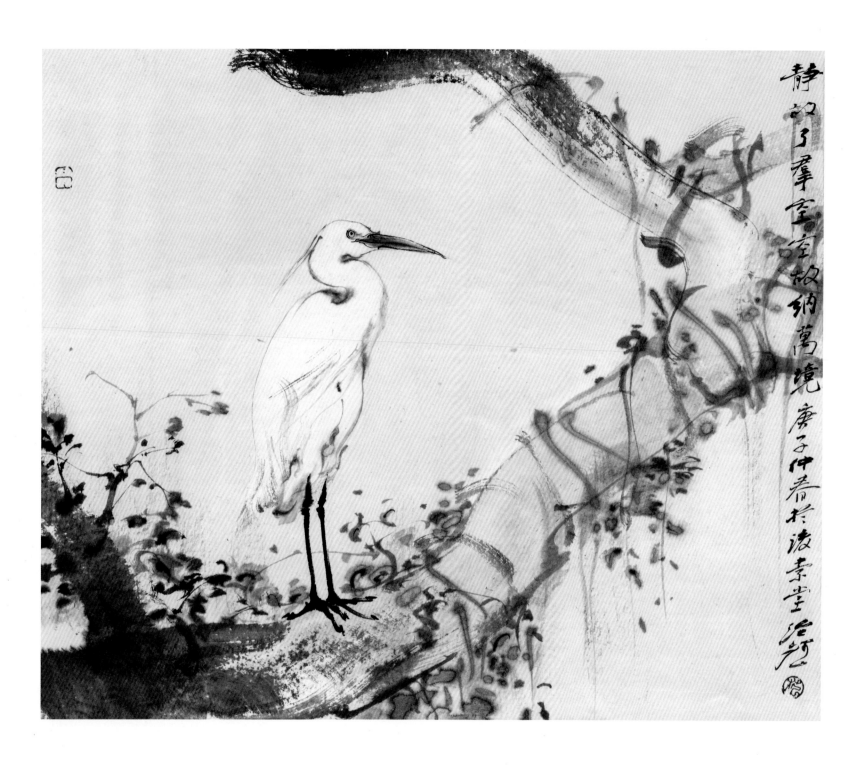

空故纳万境

45cm×33cm

2020

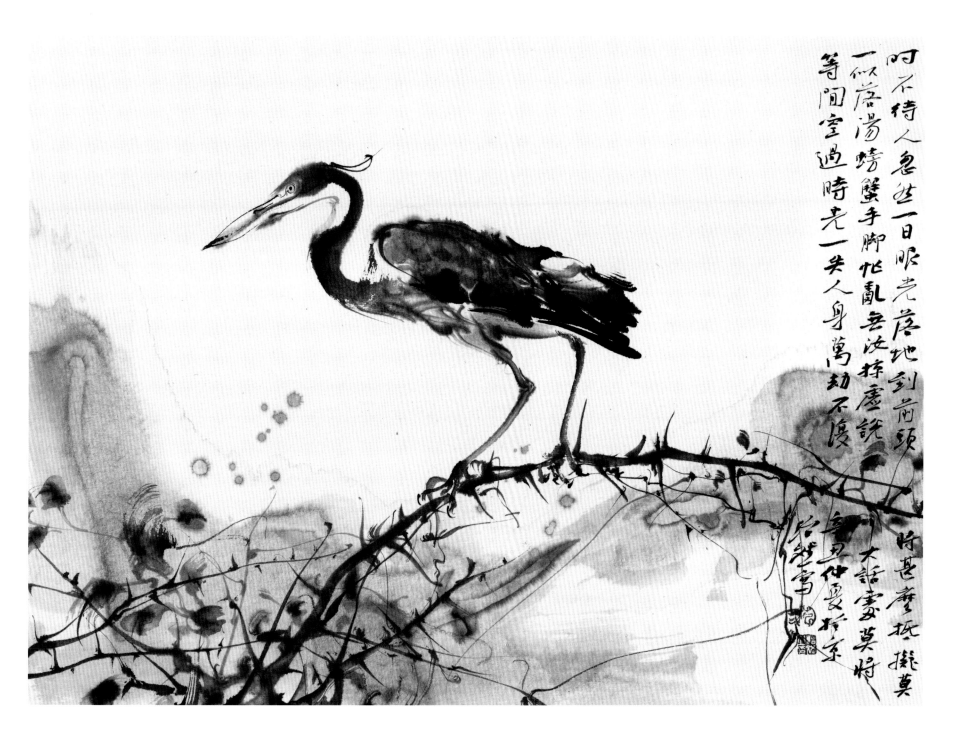

时不待人息然一日眼光落地到前颈
一似滚汤螃蟹手脚忙乱无泼捞虚说
等间空过时光一失人身万劫不復

时甚尘抵拟莫
大话妻莫将
辛丑仲夏杪京华
范治斌

水墨飞禽

45cm×33cm

2021

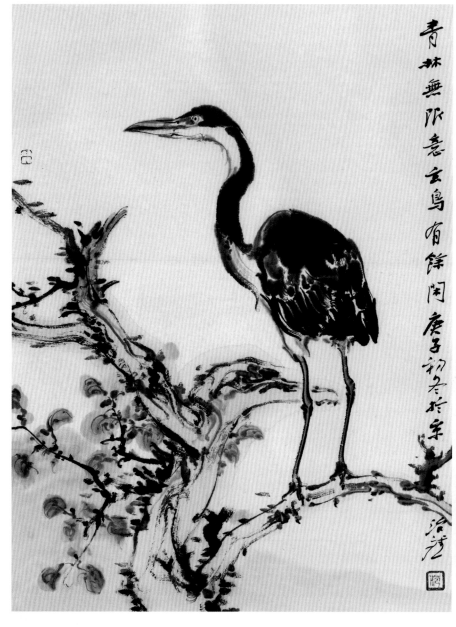

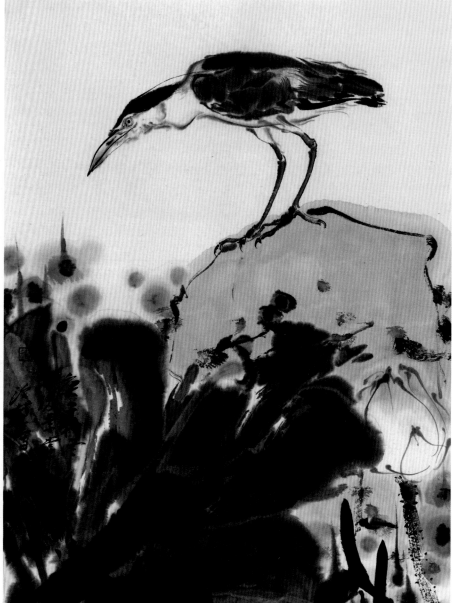

青林無限意玄鳥有餘閑 庚子初冬於京 治斌

玄鸟有余闲

33cm×45cm

2020

墨花墨禽

33cm×45cm

2021

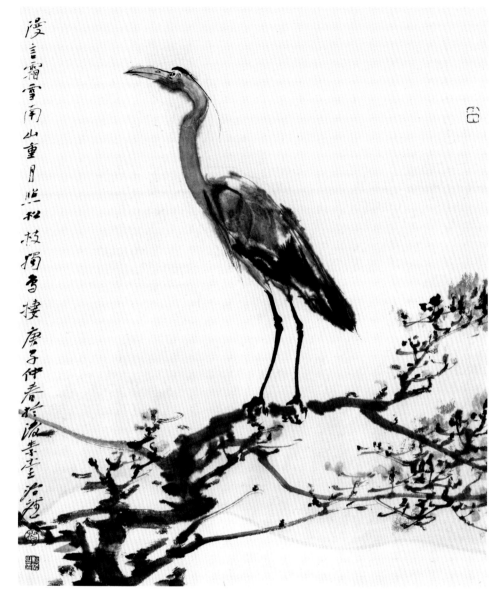

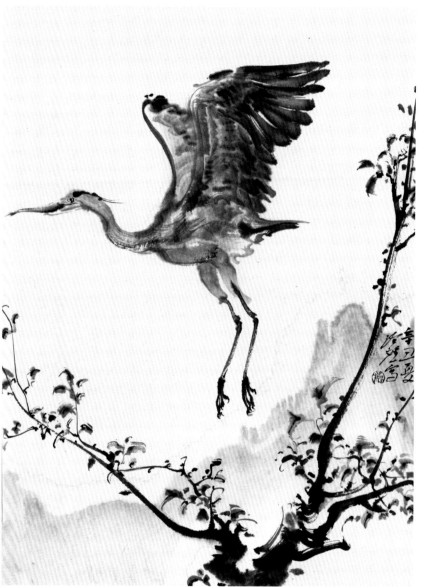

月照松枝独鸟栖

17cm×35cm

2020

水墨飞禽

17cm×35cm

2020

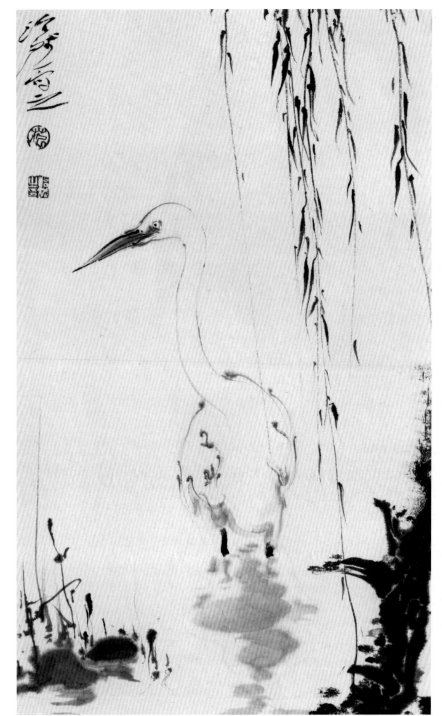

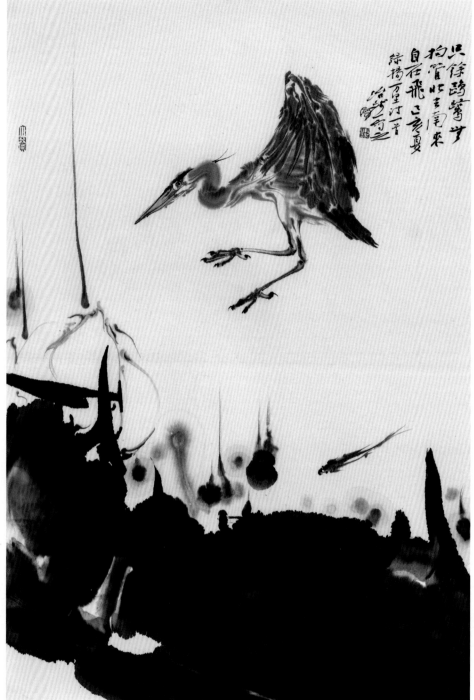

柳禽图

17cm×34cm

2020

北去南来自在飞

17cm×34cm

2019

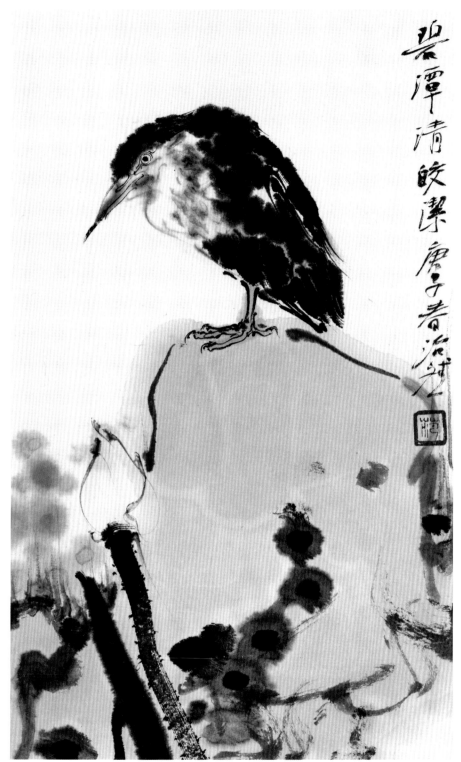

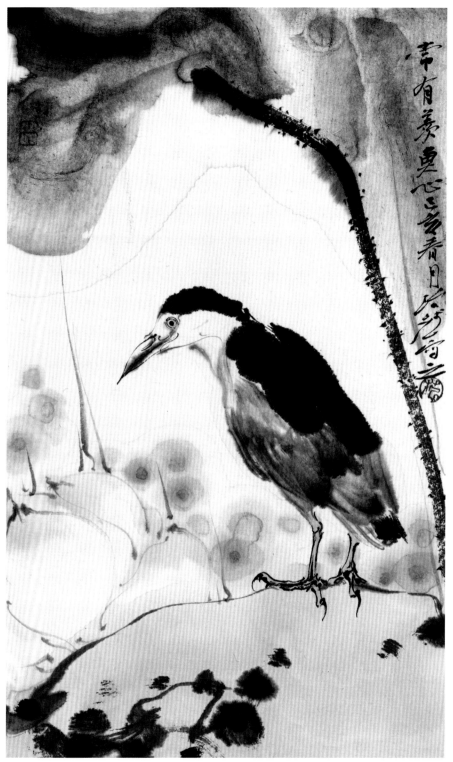

碧潭清皎洁

17cm×34cm

2020

常有羡鱼心

17cm×34cm

2019

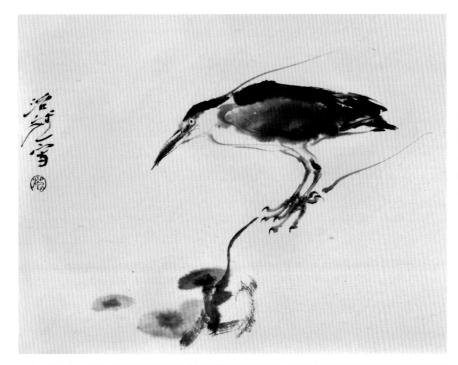

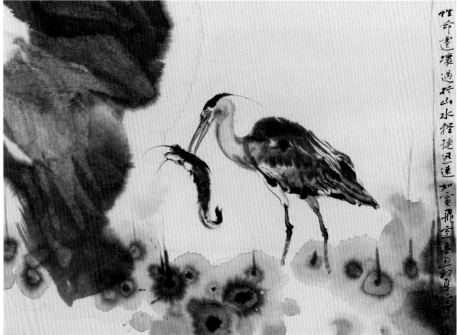

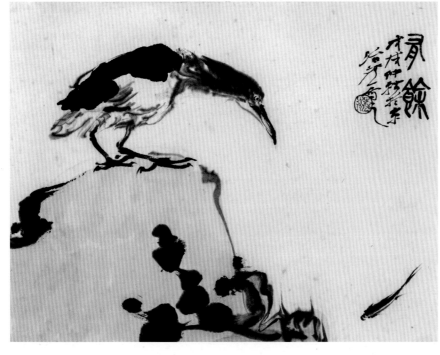

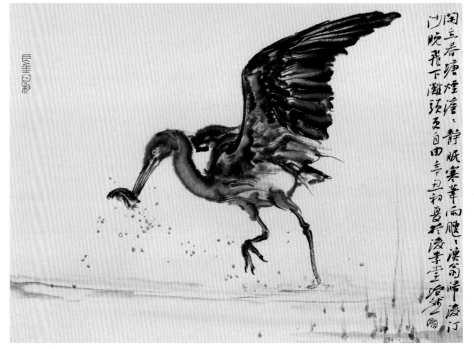

花鸟小品（四幅）

45cm×33cm

2020

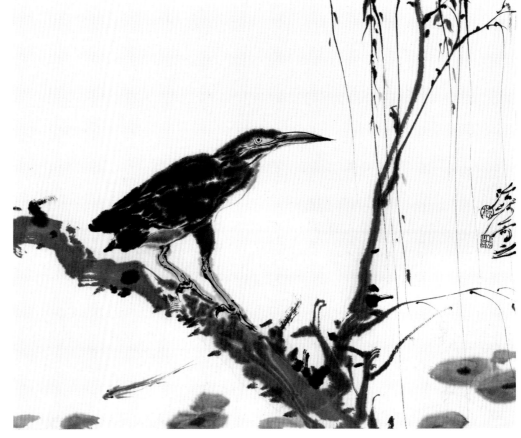

水禽图之一

45cm×33cm

2020

水禽图之二

45cm×48cm

2018

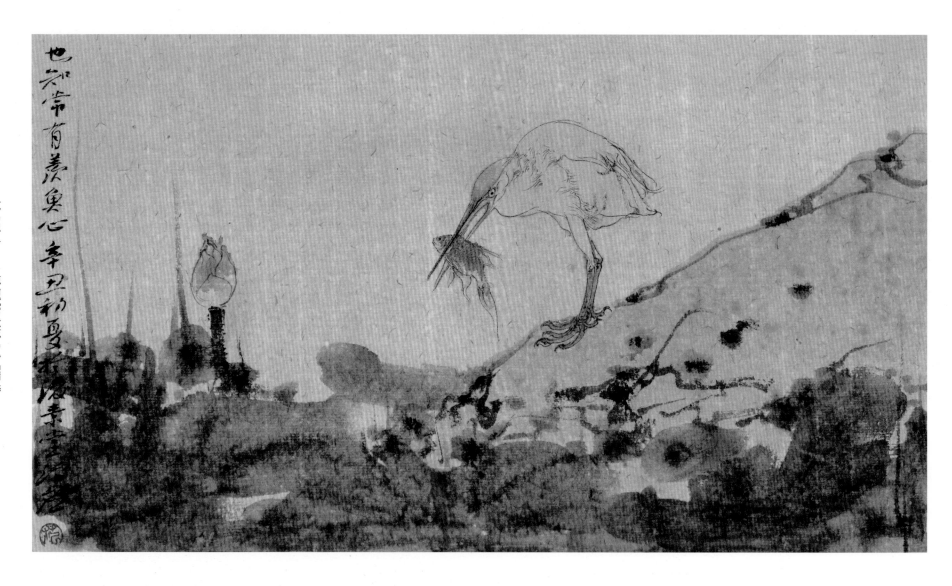

也知常有羡鱼心

34cm×17cm

2021

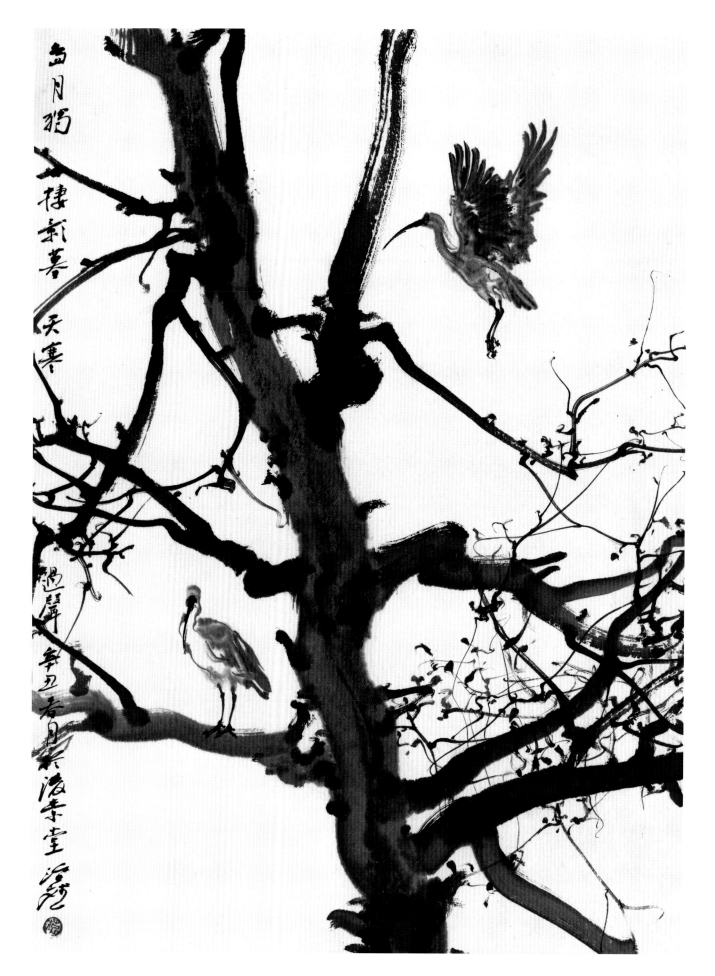

暮天寒过声

45cm×62cm

2021

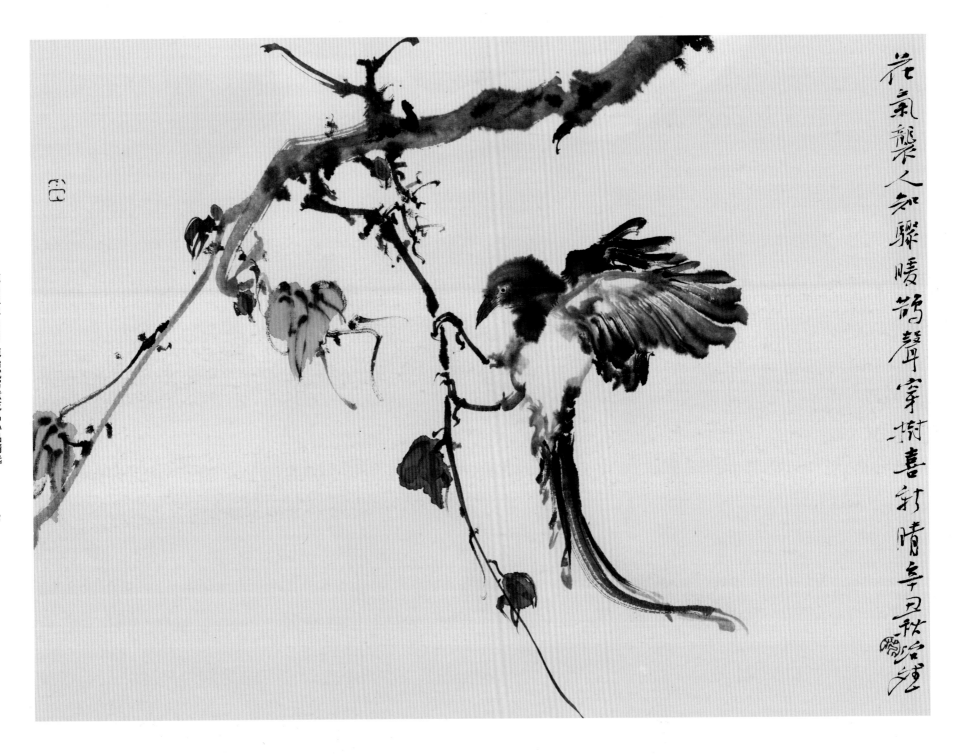

花气袭人知骤暖 鹊声穿树喜新晴 辛丑秋 治斌

鹊声穿树喜新晴

45cm×33cm

2021

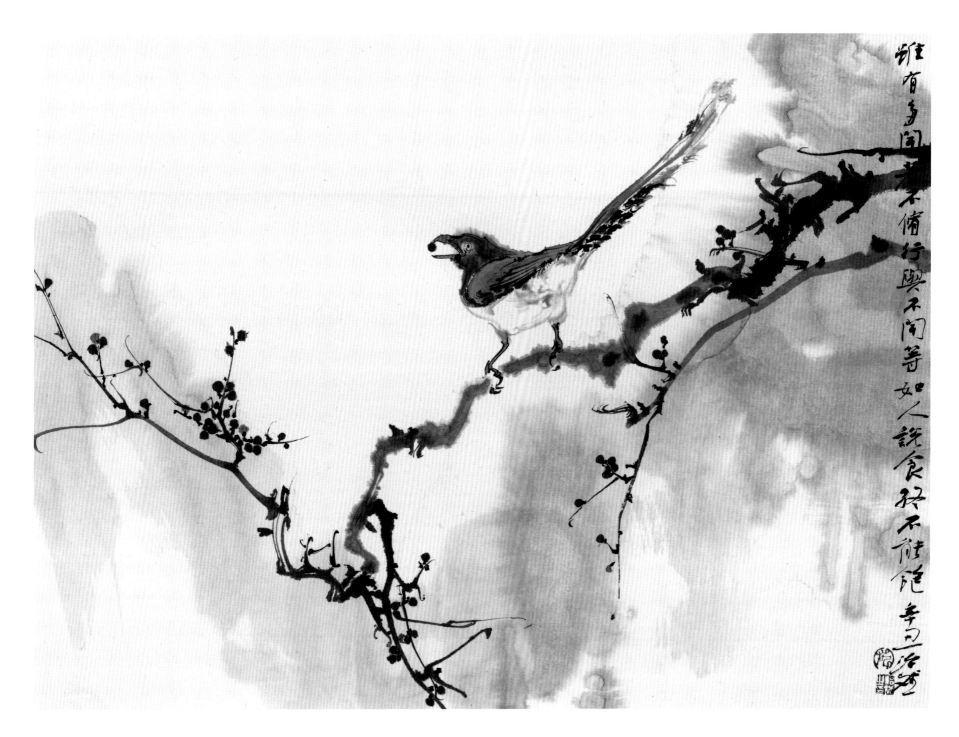

得食图

45cm×33cm

2021

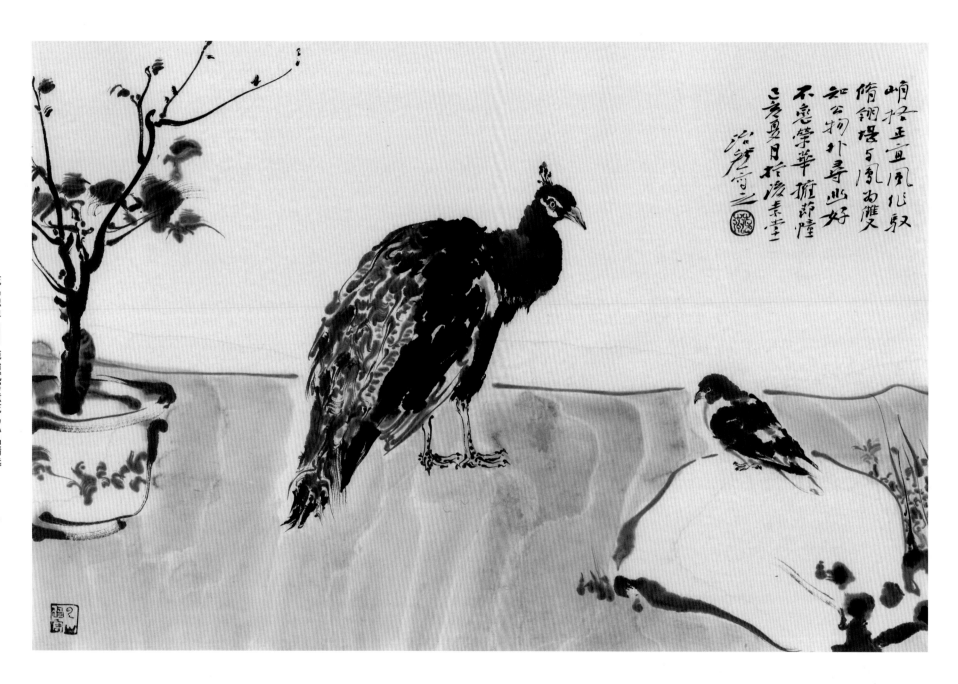

水墨禽鸟

68cm×45cm

2019

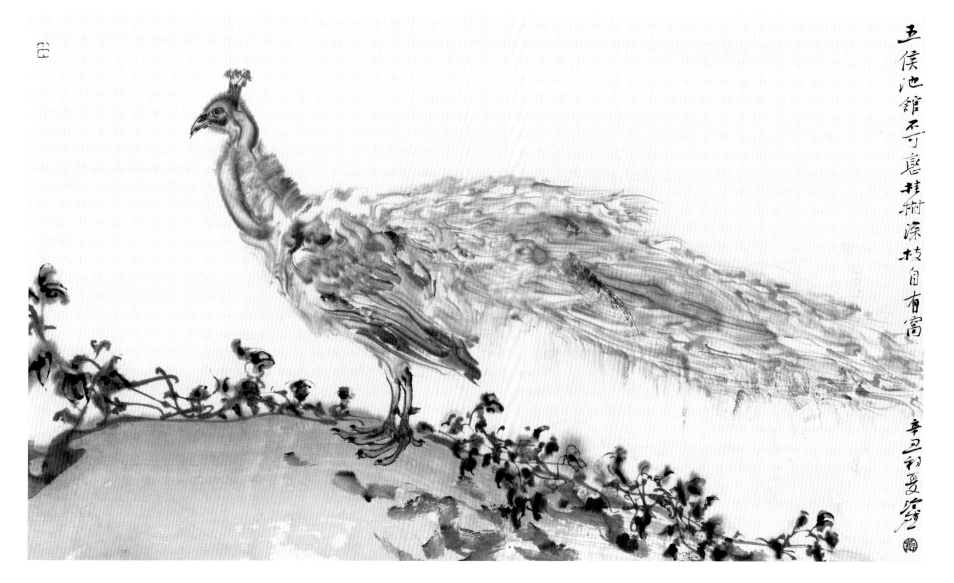

五侯池馆不可意桂树深枝自有窝

辛丑初夏治斌

桂树深枝自有窝

69cm×39cm

2021

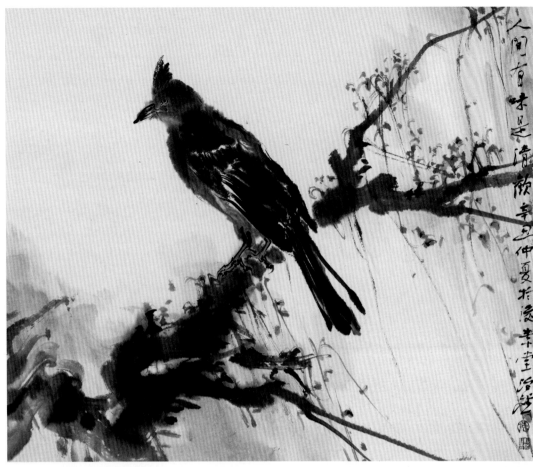

人间有味是清欢

45cm×39cm

2021

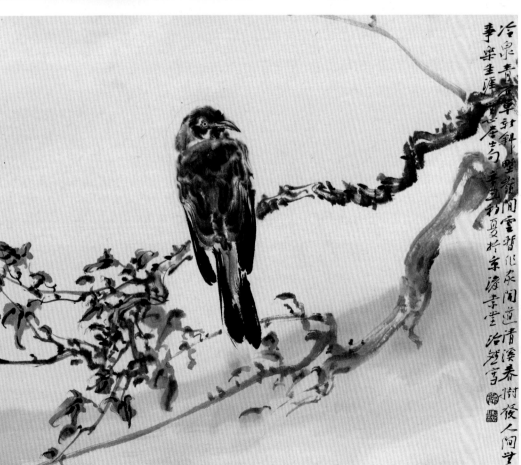

野岭闲云暂作家

45cm×39cm

2021

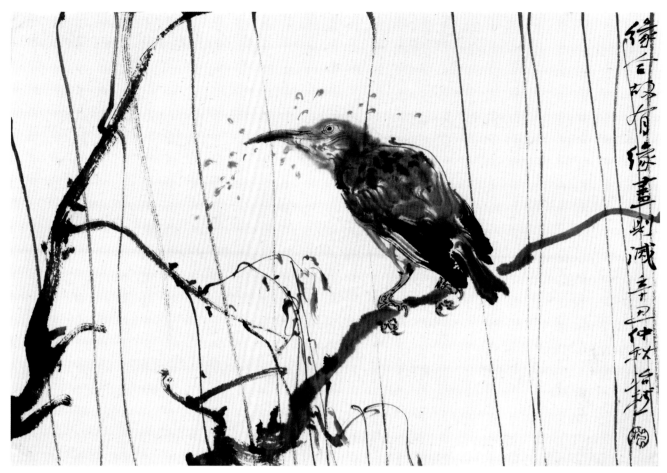

缘合故有，缘尽则灭

45cm×33cm

2021

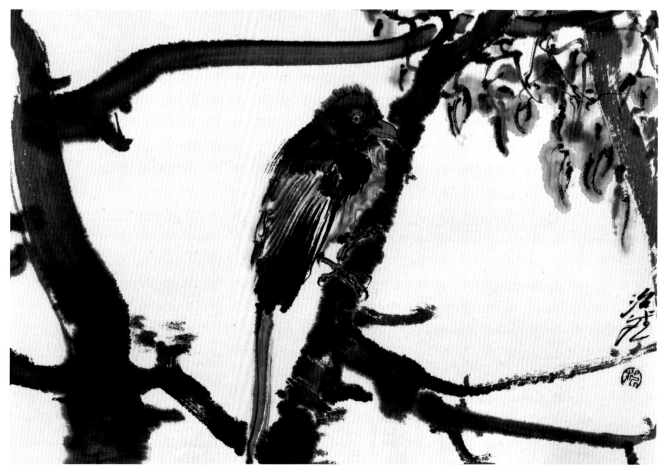

幽鸟占高枝

45cm×33cm

2021

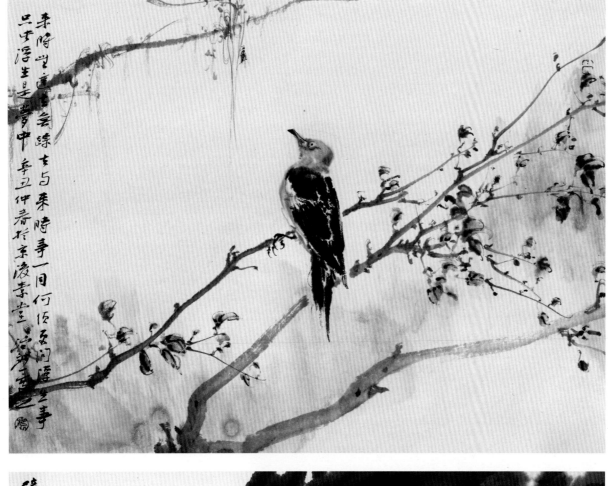

只此浮生是梦中

45cm×33cm

2021

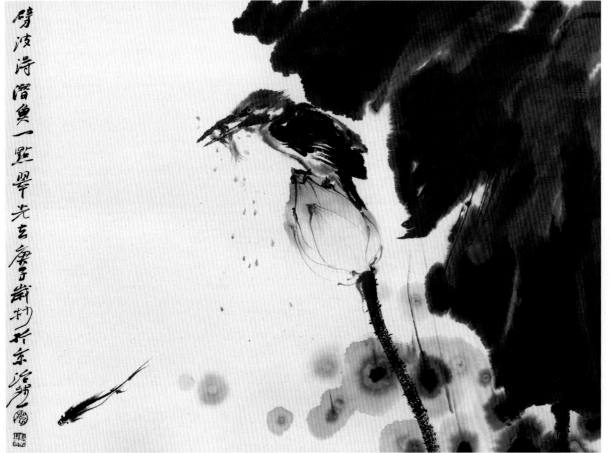

一点翠光去

45cm×33cm

2020

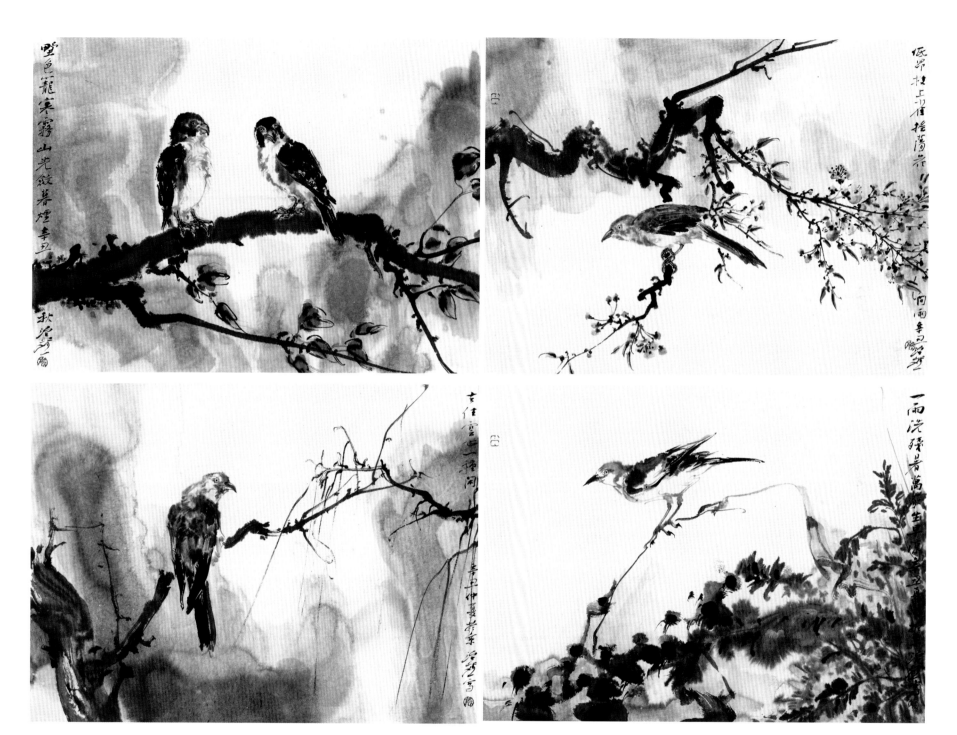

水墨飞禽（四幅）

45cm×33cm

2021

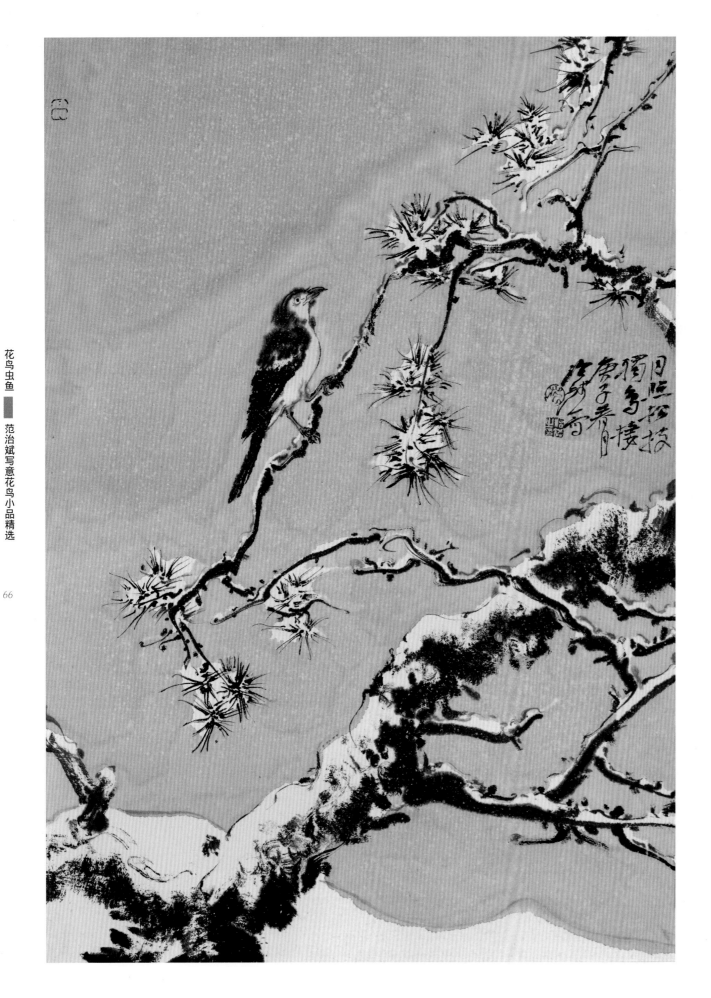

月照松枝独鸟栖

33cm×45cm

2020

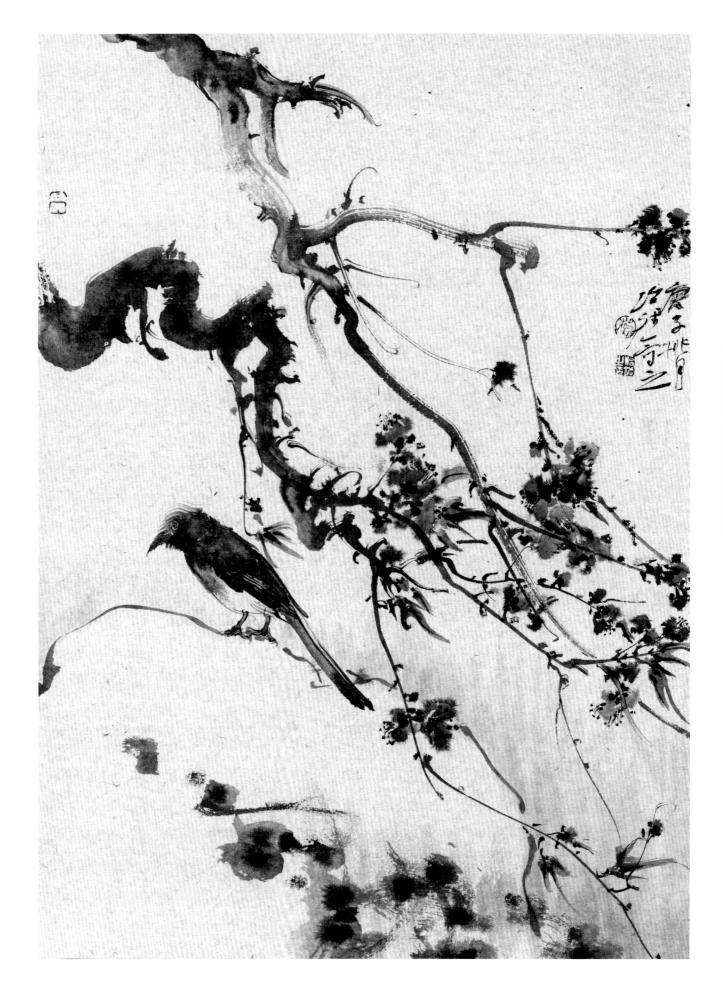

桃花孤禽

33cm×45cm

2020

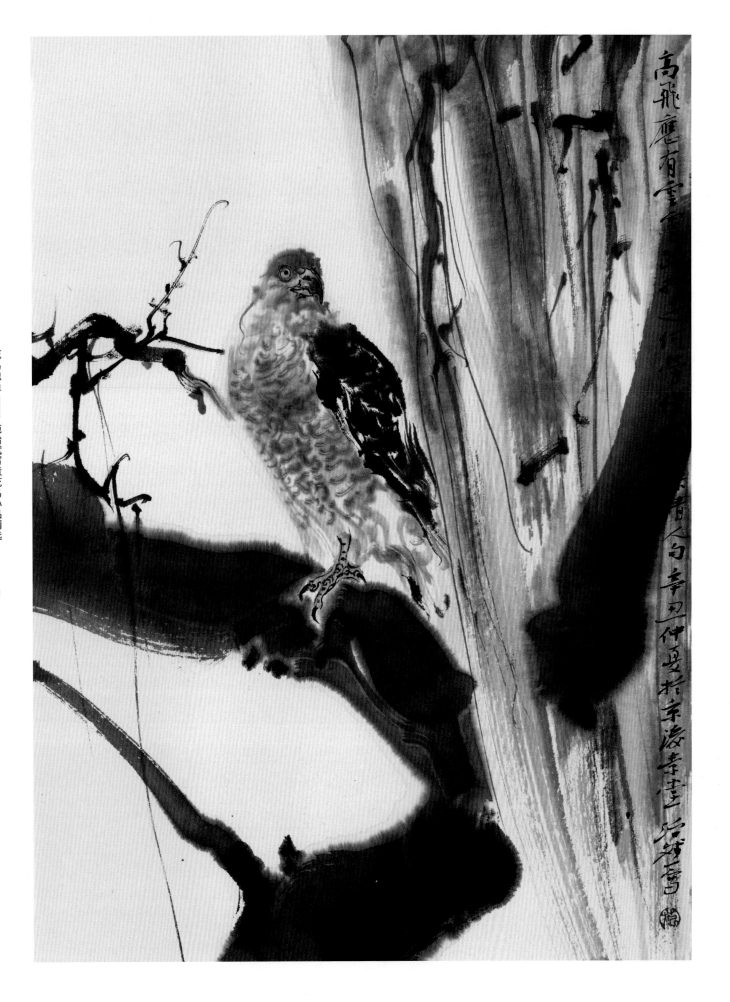

托足何劳借一枝

33cm×45cm

2021

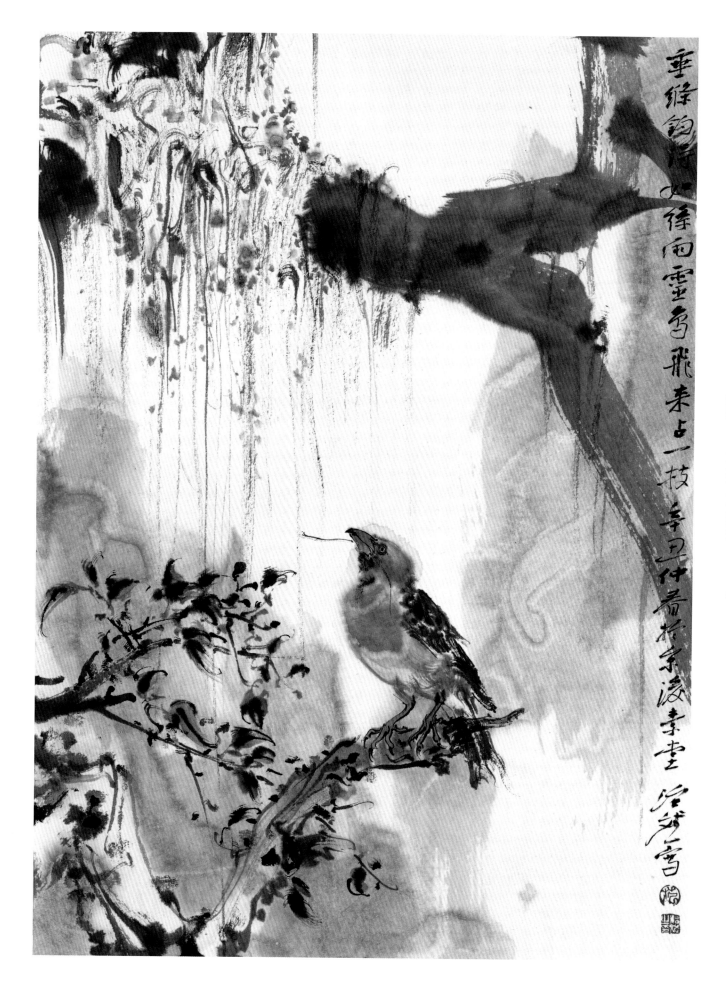

垂絲鉤得如絲雨 靈鳥飛來占一枝 辛丑仲春於京華凌素堂 治斌畫

灵鸟飞来占一枝

33cm×45cm

2021

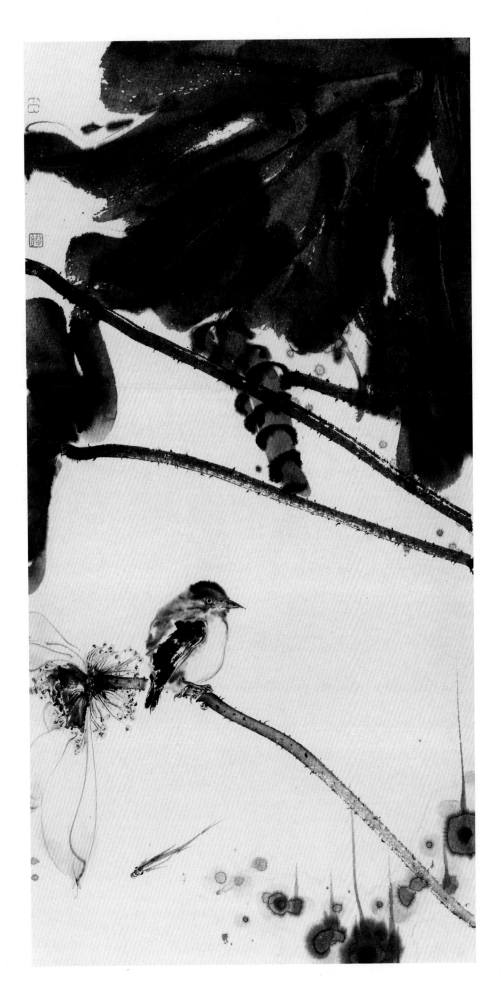

无心万事禅

35cm×65cm

2018

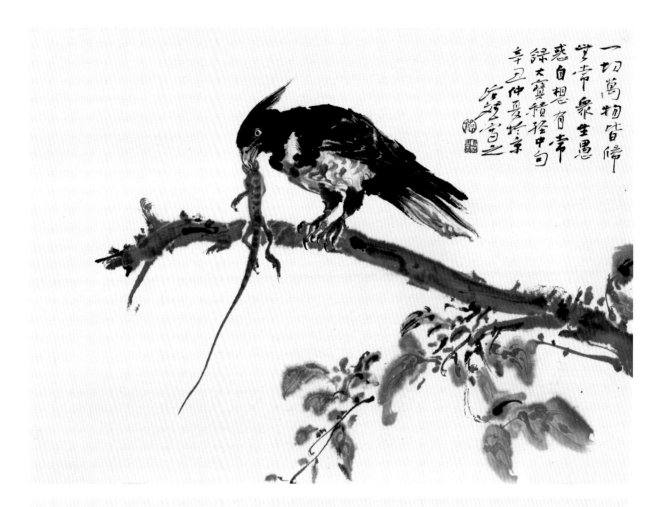

一切万物皆归无常

45cm×33cm

2021

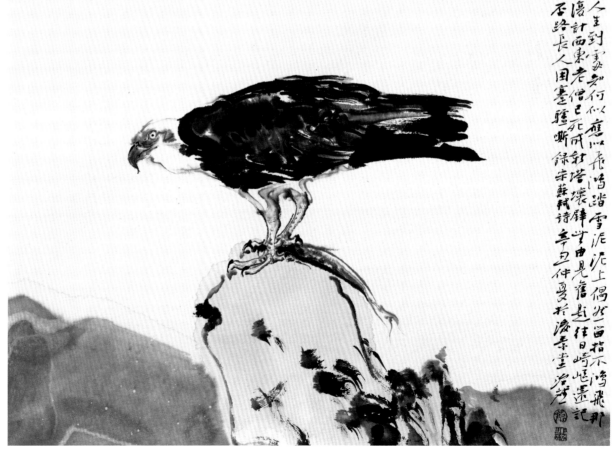

人生到处知何似

45cm×33cm

2021

寒竹萧疏影

35cm×26cm

2020

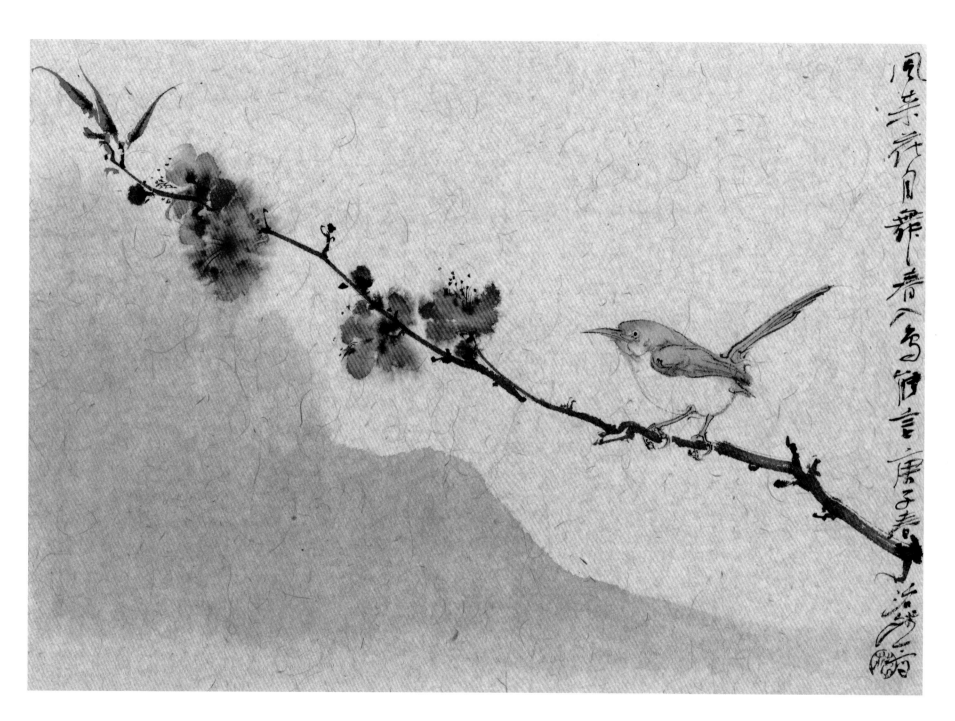

风来花自舞

35cm×26cm

2020

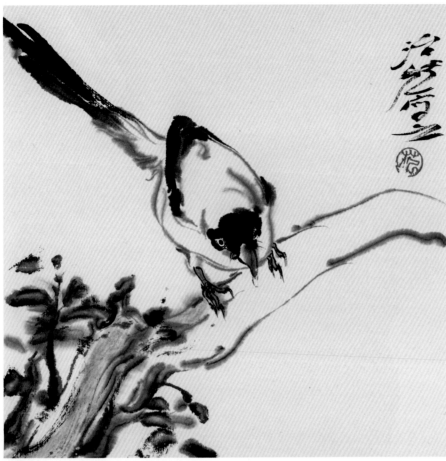

墨禽图之一

17cm×17cm

2017

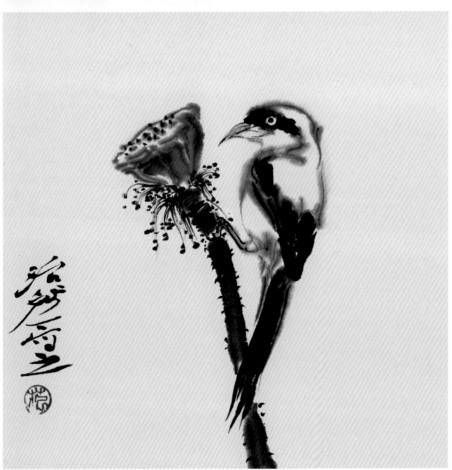

墨禽图之二

17cm×17cm

2017

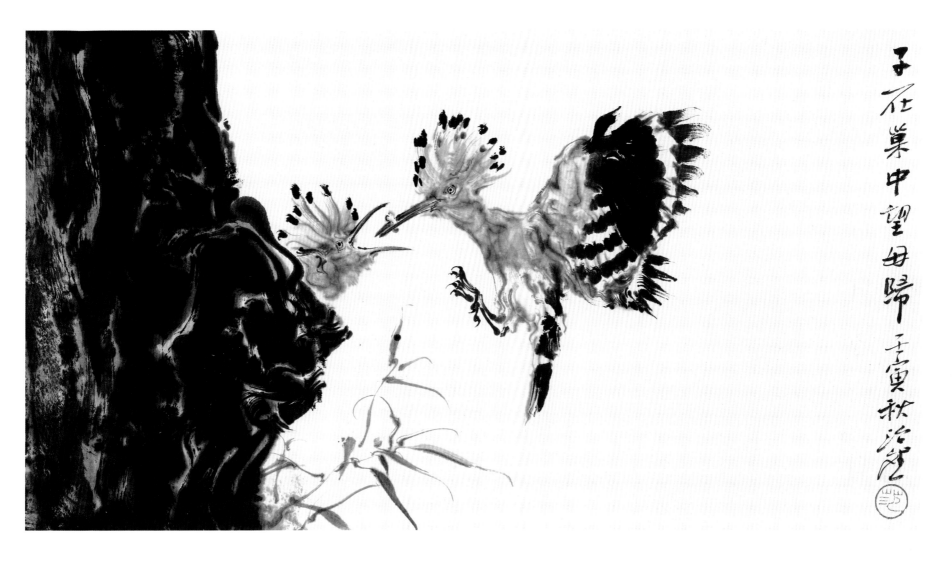

子在巢中望母归

69cm×34cm

2022

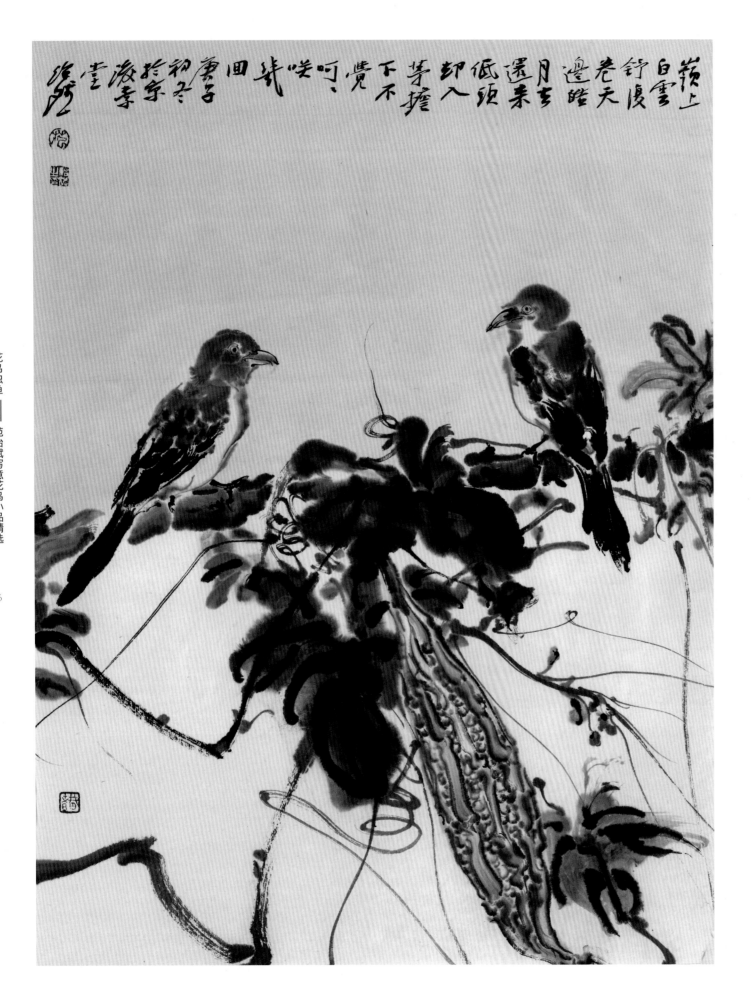

岭上白云钌卷天遮暗月去还来低头却入茅搪下不觉呵呵笑数回

庚子初冬于京华凌霄堂 治斌

双禽图

33cm×45cm

2020

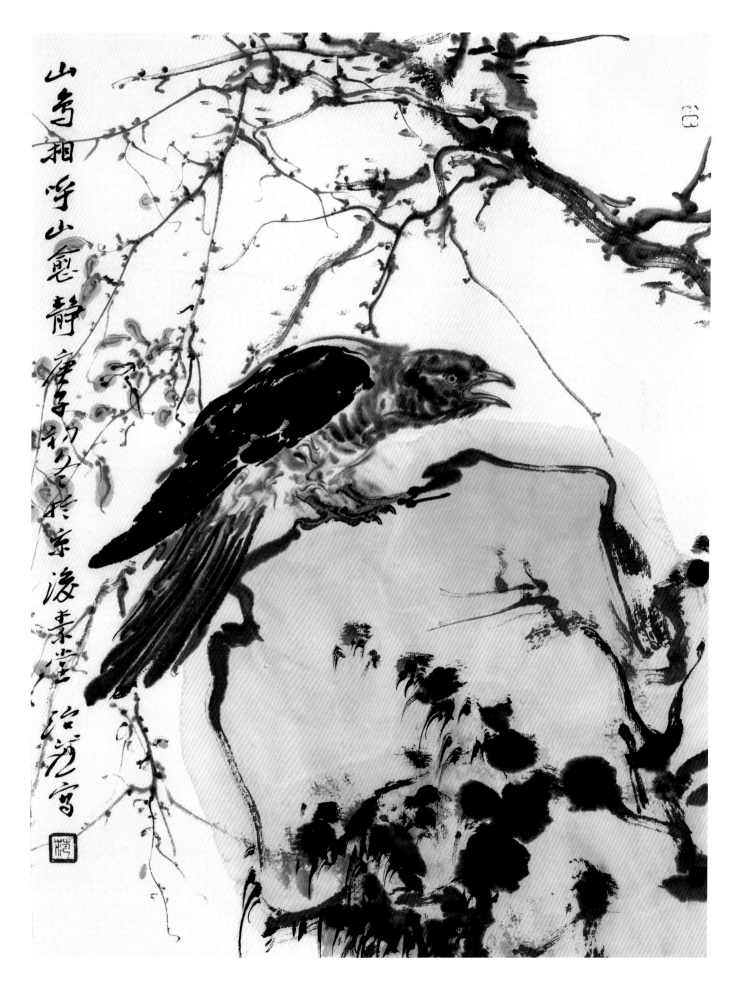

山鸟相呼山愈静

33cm×45cm

2020

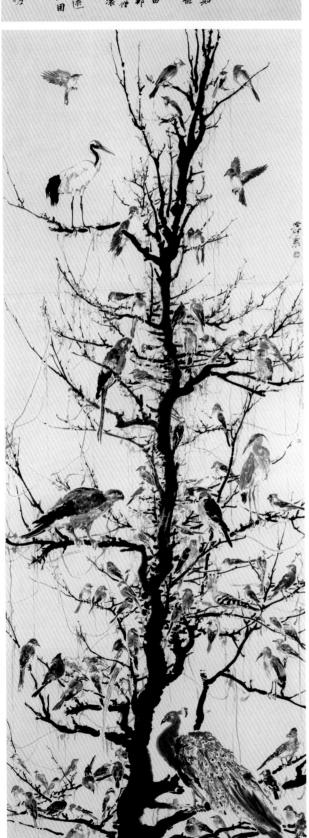

暂坐

100cm×240cm

2021

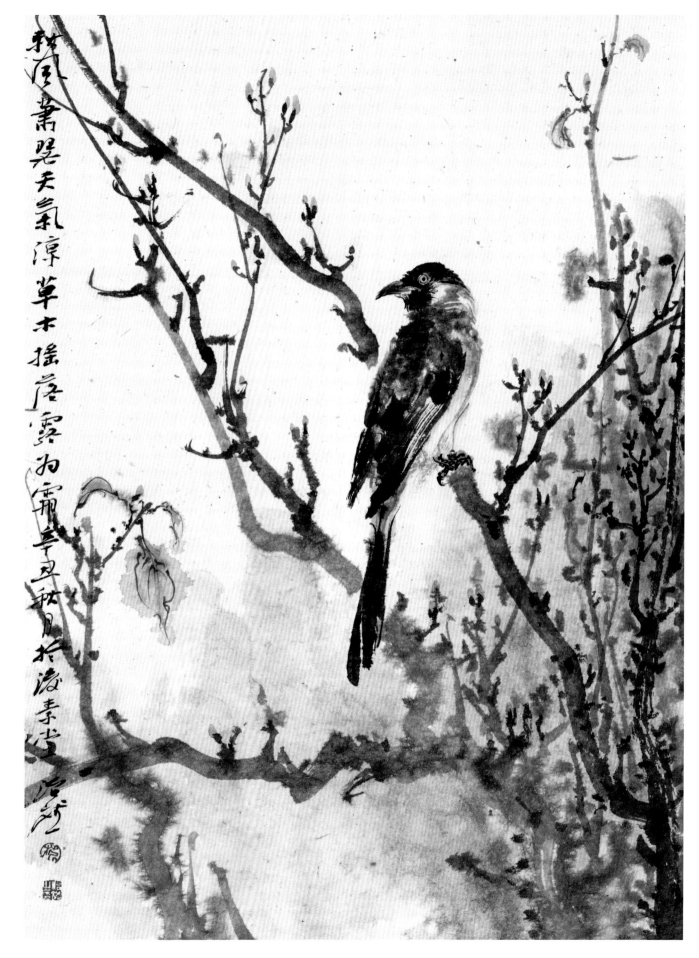

草木摇落露为霜

33cm×45cm

2021

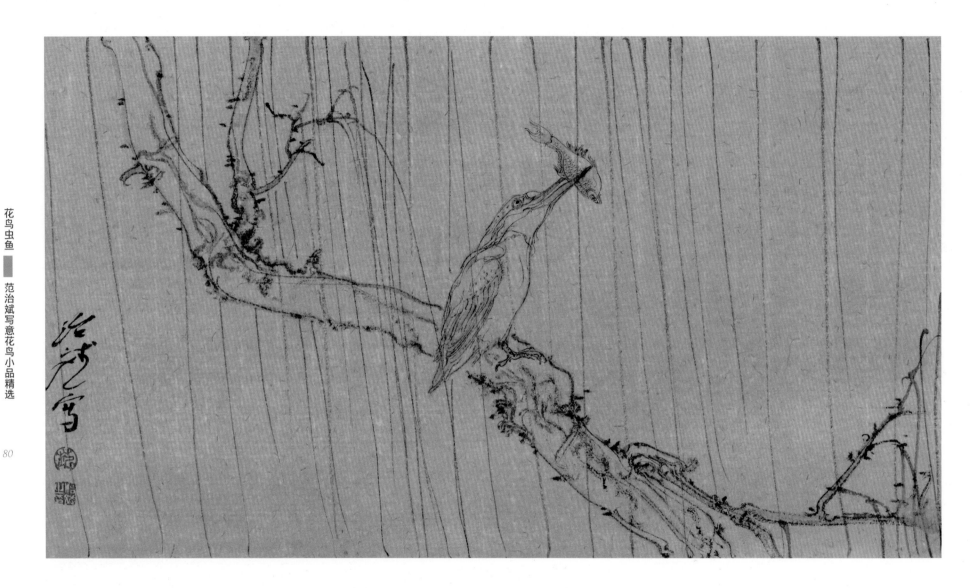

飞鸟与鱼

34cm×17cm

2021

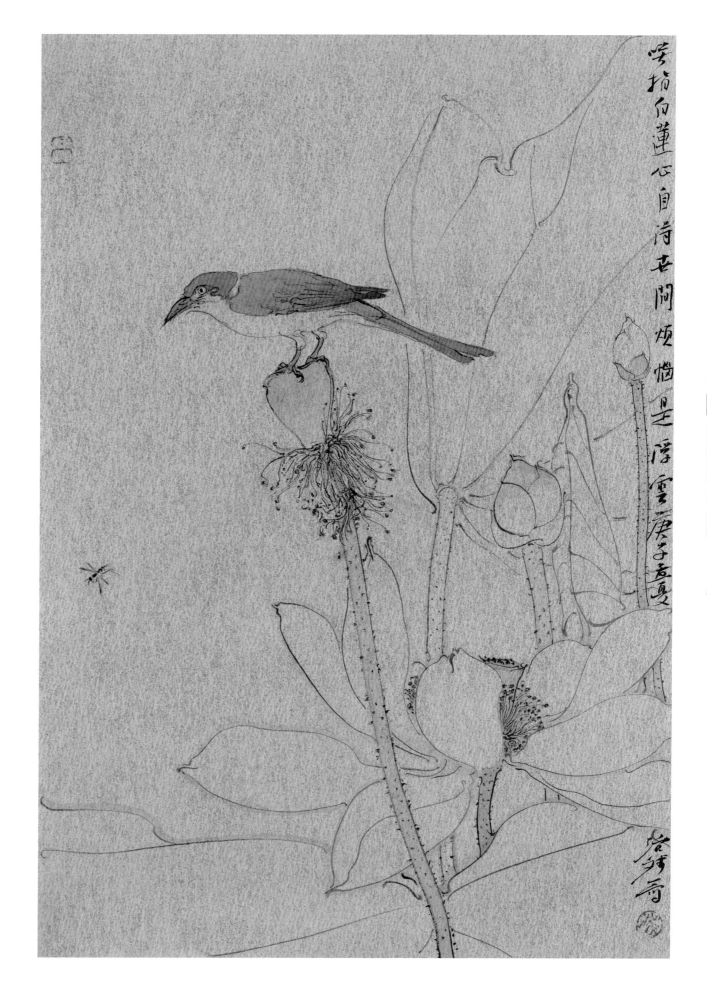

世间烦恼是浮云

26cm×35cm

2020

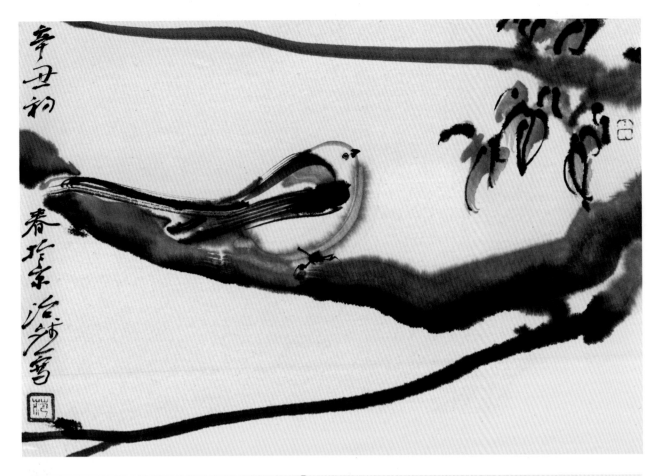
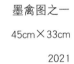

墨禽图之一

45cm×33cm

2021

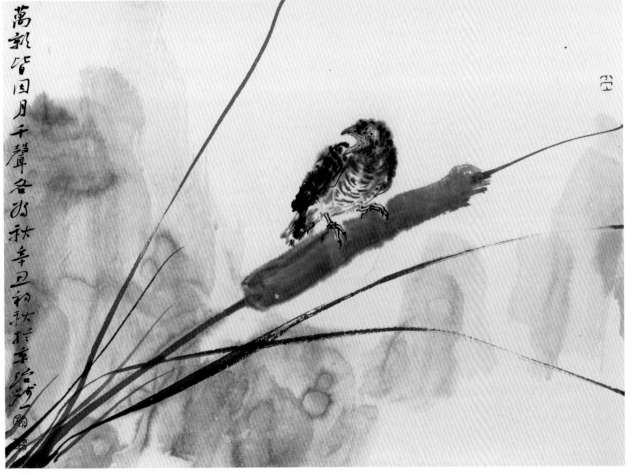

墨禽图之二

45cm×33cm

2021

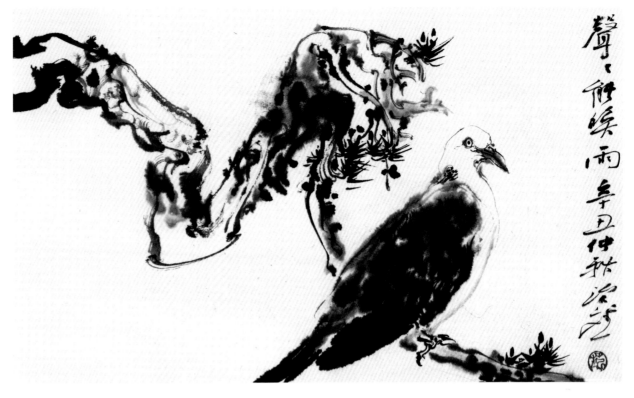

墨禽图之三

35cm×25cm

2021

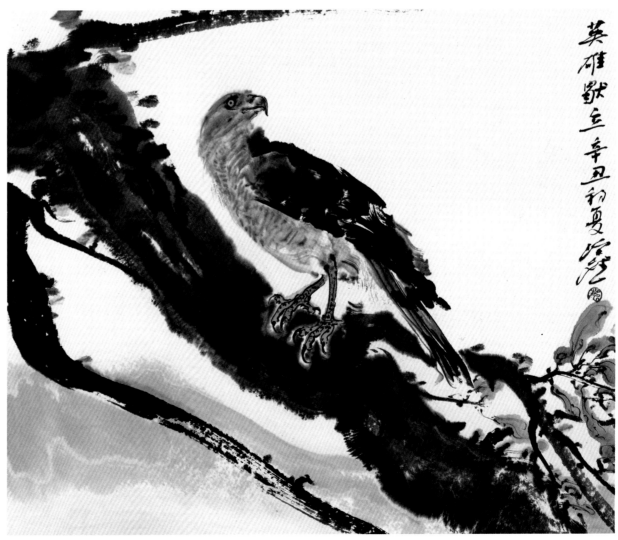

墨禽图之四

35cm×25cm

2021

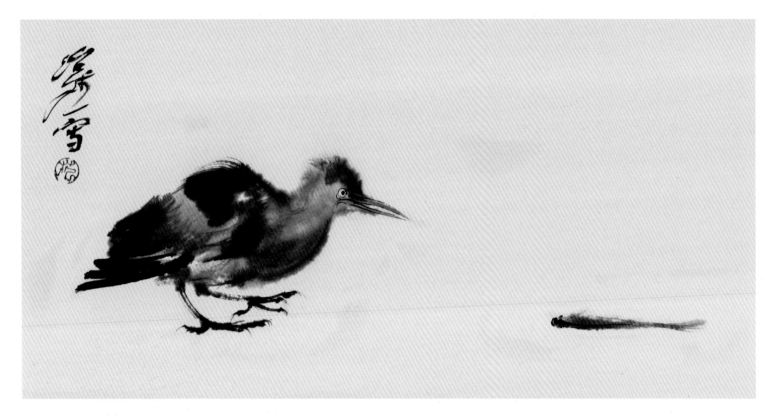

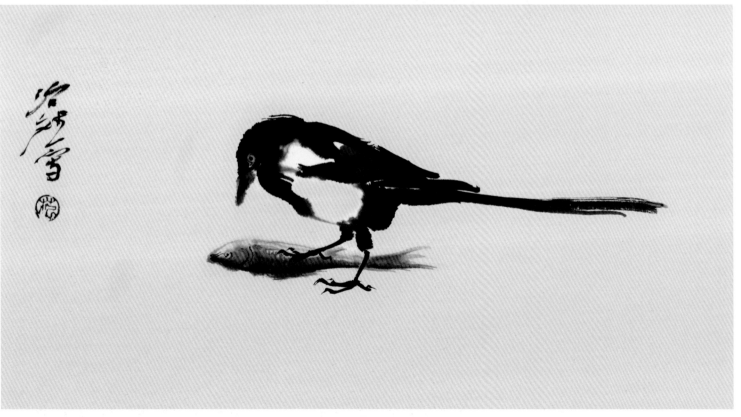

有余图（两幅）

35cm×22cm

2021

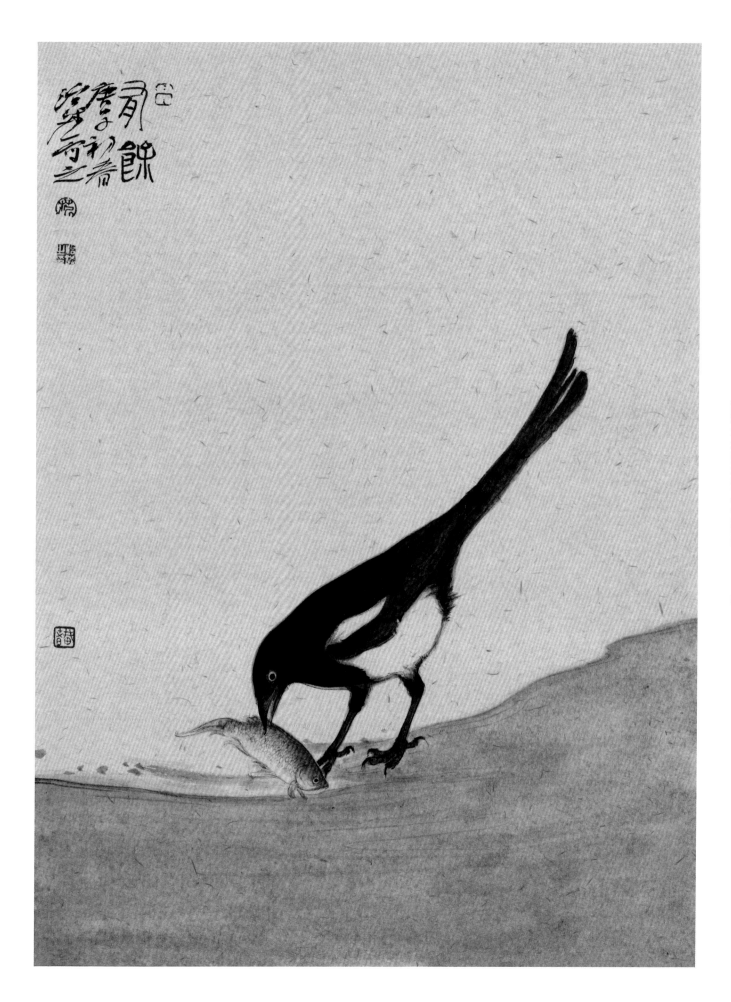

有余

33cm×45cm

2020

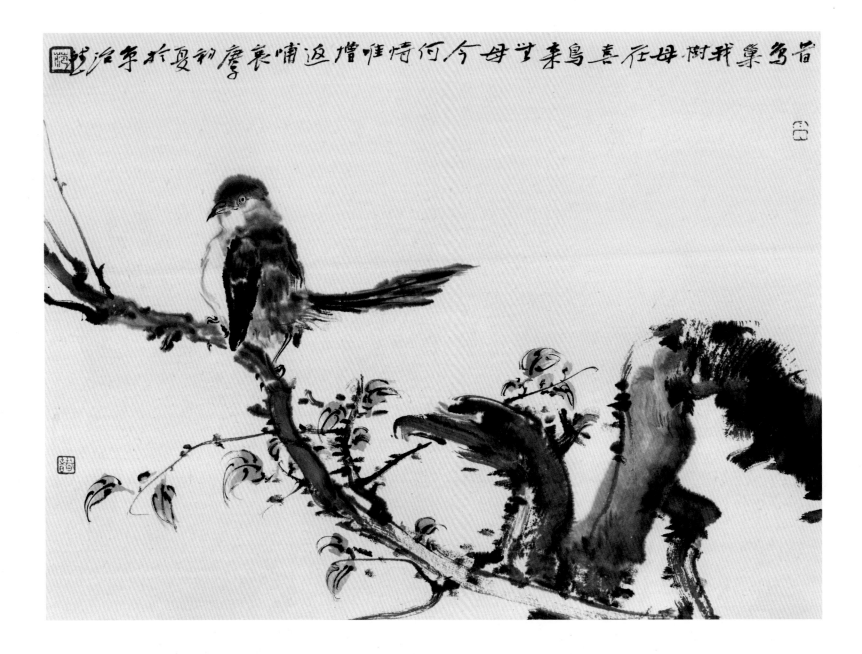

孤禽图

45cm×33cm

2020

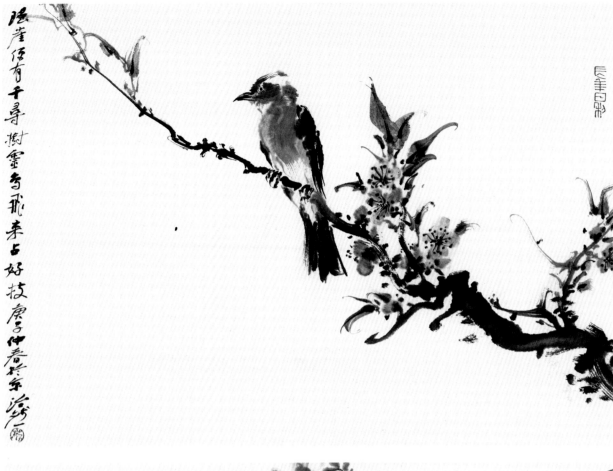

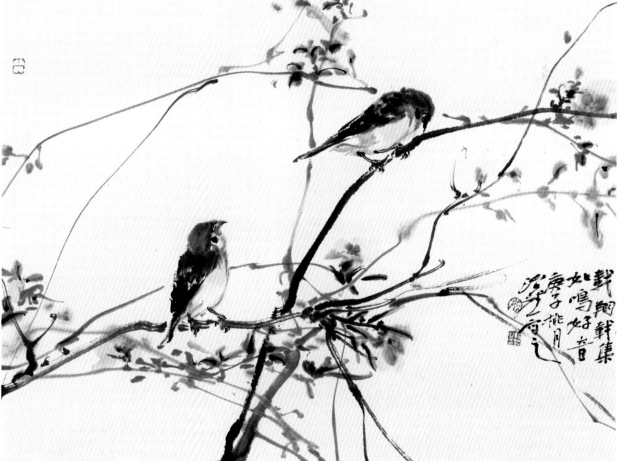

墨禽图（两幅）

45cm×33cm

2020

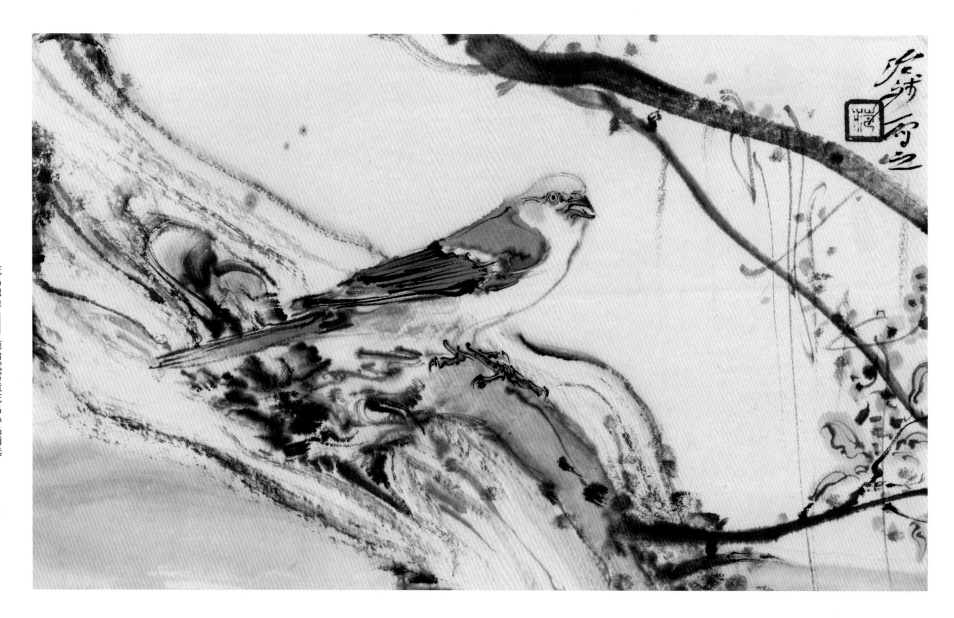

时有好音

35cm×25cm

2020

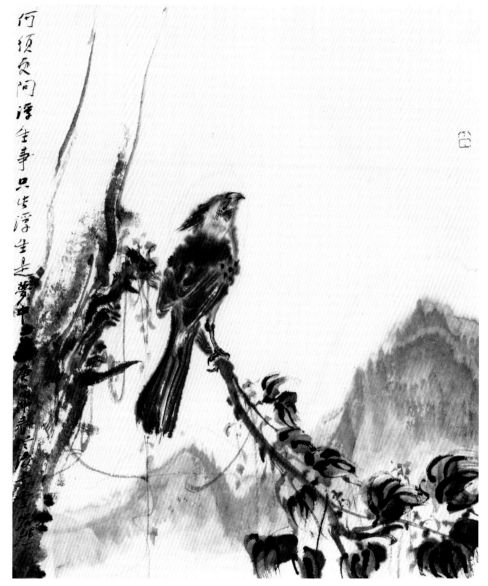
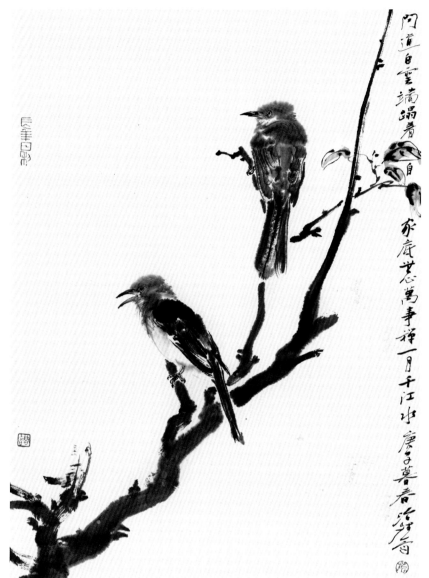

墨禽图（两幅）

33cm×45cm

2020

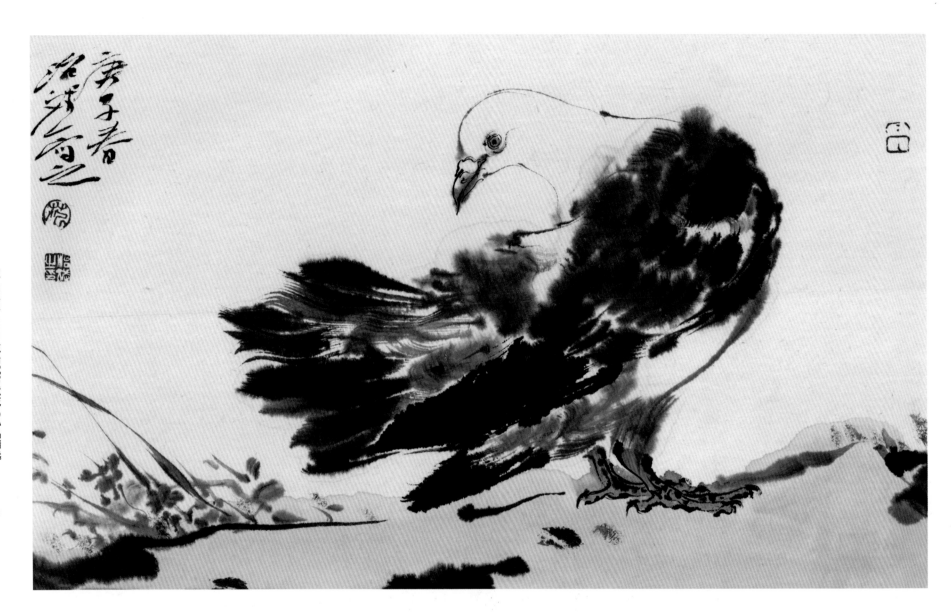

墨鸽图

35cm×25cm

2020

素衲轻鞋着我尘忽然一性
即天真搔首踏歌时对月清骨
聆风拔畔正精神任吾任来鸥
鹭客云白闲行间坐鹤猿身清
茗半壶香欹脚
澄廊山花堕树远来新 庚子冬
菜居士词 调寄定风波
治斌

与君同是天涯客莫问空花何事
开庚子暮春于京 治斌

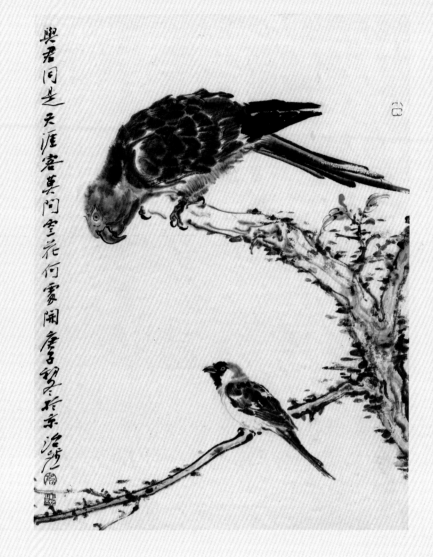

91

花鸟册页

70cm×45cm

2020

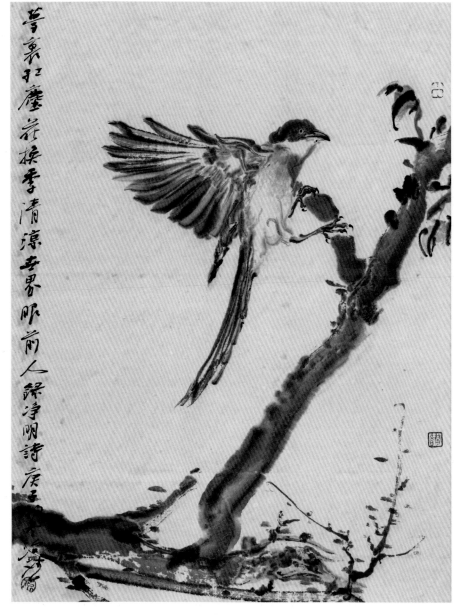

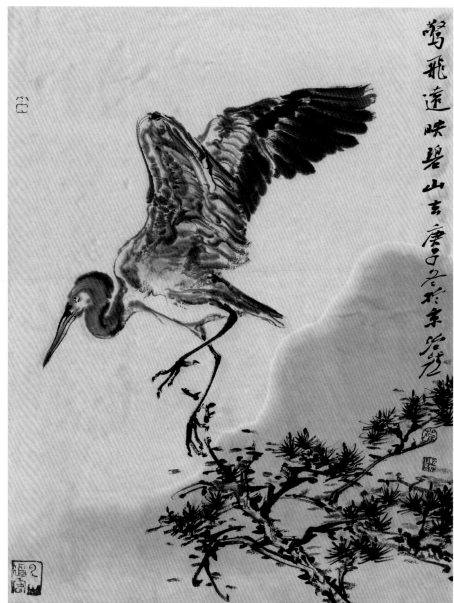

墨禽图（两幅）

35cm×45cm

2020

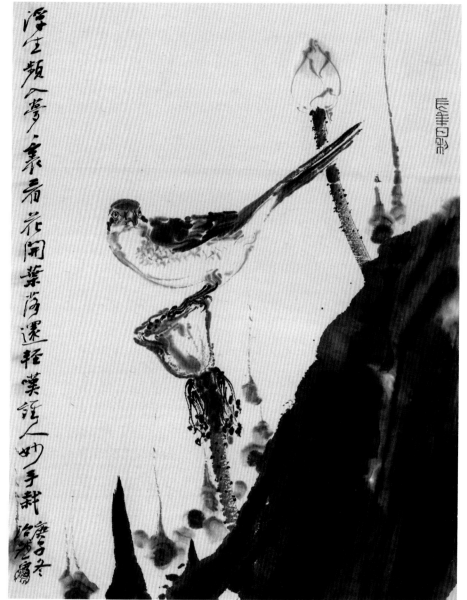

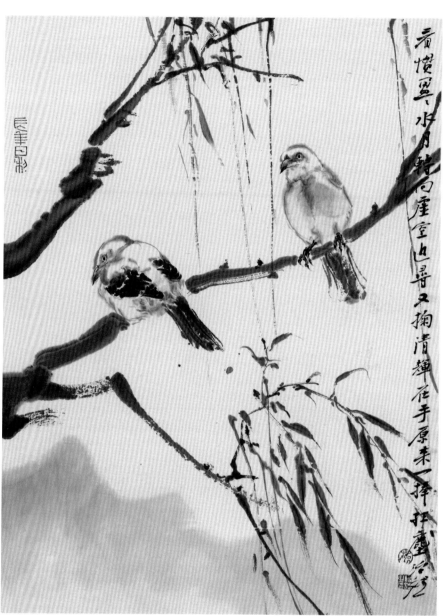

墨禽图（两幅）

35cm×45cm

2020

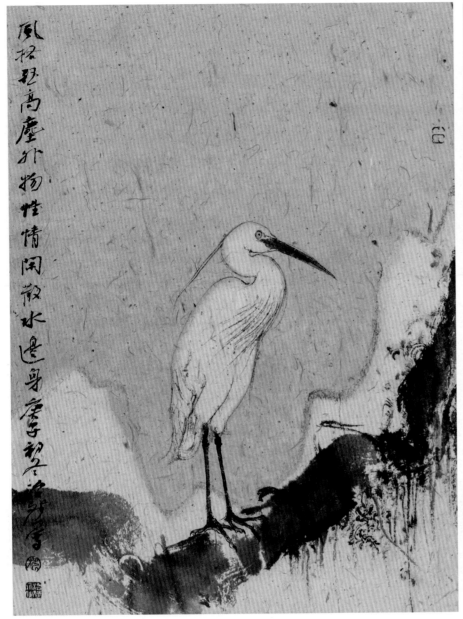

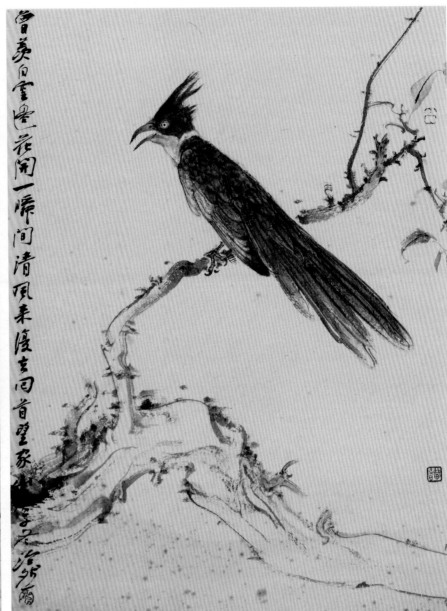

墨禽图（两幅）

35cm×45cm

2020

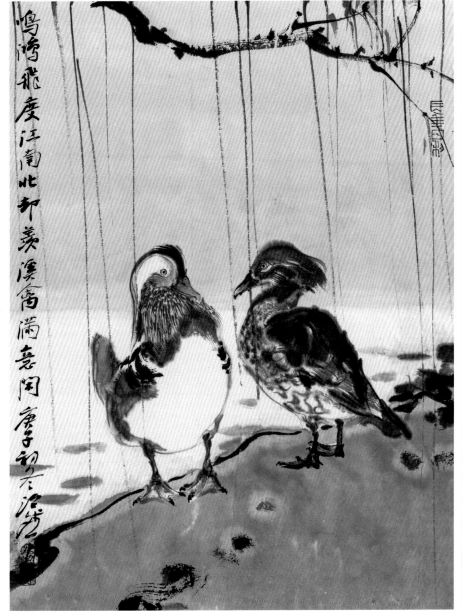

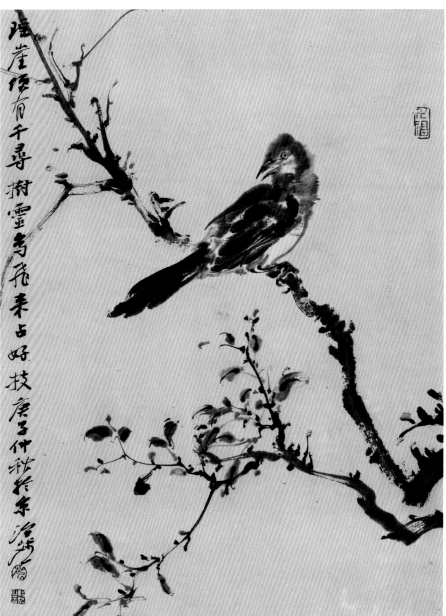

墨禽图（两幅）

35cm×45cm

2020

虫

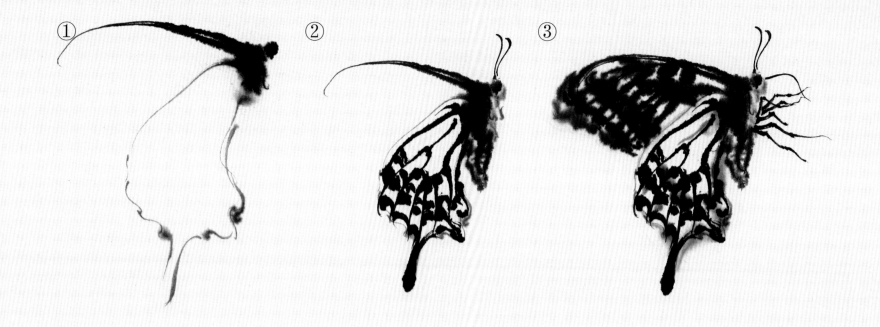

① ② ③

④

水墨蝴蝶的作画步骤

1. 蝴蝶种类繁多，大小、形态和色彩都极为丰富。在画之前，要先了解蝴蝶的基本结构。此幅作品描绘一只落在花朵上的蝴蝶，它双翅收拢，口器正在吸食花蜜。画时要用相对浓重的墨点出头部、胸部，用流畅的线条勾出翅膀的外轮廓。

2. 蝴蝶翅膀上有非常美丽且规律的花纹，描绘任何一种花纹都要认真观察，找到规律后，放笔直取。用线宜洒脱、概括，笔墨要有浓淡干湿的变化。

3. 用淡墨画出蝴蝶的尾部，用浓墨写出三对足及口器，足要画出伸缩变化。还要注意的是，蝶与蛾的触须不同，蝶是棒状或锤状。

4. 补出花卉。蝶与花的衔接全靠足，所以，花形要与蝶足形成合理的抓握关系。

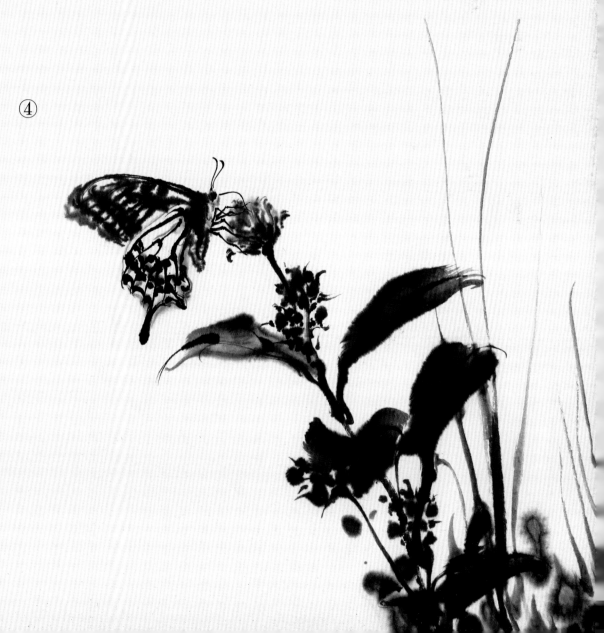

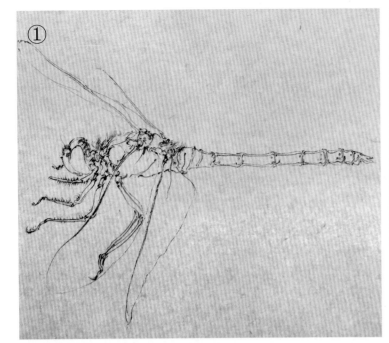

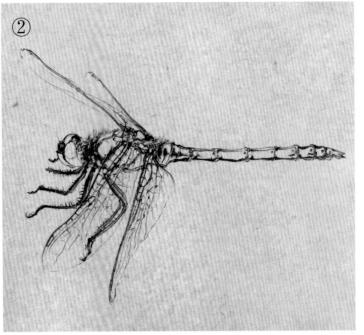

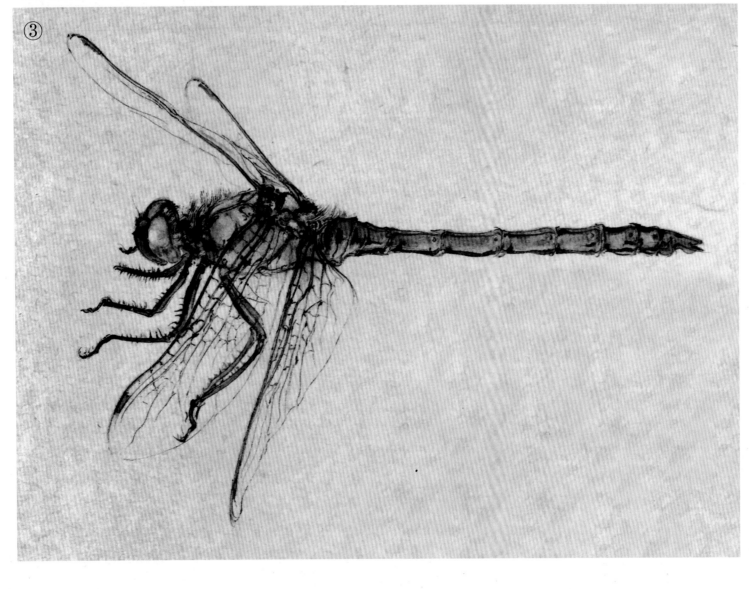

红蜻蜓的作画步骤

1. 蜻蜓在昆虫中体型不算小，有长长的尾巴和透明而经络丰富的翅膀。如果要画一只比较细致的蜻蜓，就要找到所有的细节都能清晰呈现的资料作为参考，而在画时可以做出取舍。画时先用硬毫笔蘸浓墨勾出蜻蜓的轮廓，在造型准确的基础上可以同时画出一些细节，譬如翅背部的微妙结构和绒毛以及足部的毛刺。画翅膀的下沿时用墨宜淡一些，透过翅膀所能看到的双足用墨也要淡一些。

2. 着力勾出翅膀上的经络，这是画面的一个难点。经络有主次、粗细的变化。要掌握翅脉的生长规律，以及在透视中的变化，勾线时要沉稳，拿捏有度，有时特别细的经络可以不必全部勾出来，适当留白反倒有空灵轻盈之美。

3. 着色。用胭脂加曙红或用硃磦调制沉稳的红色，以罩染、分染以及复勾之法在墨稿上渲染，着色宜轻、淡，色不碍墨为最佳。

4. 画出蜻蜓停留的植物。需要特别注意蜻蜓的足与植物的合理衔接，植物穿过蜻蜓翅膀时的墨色要微微减淡。

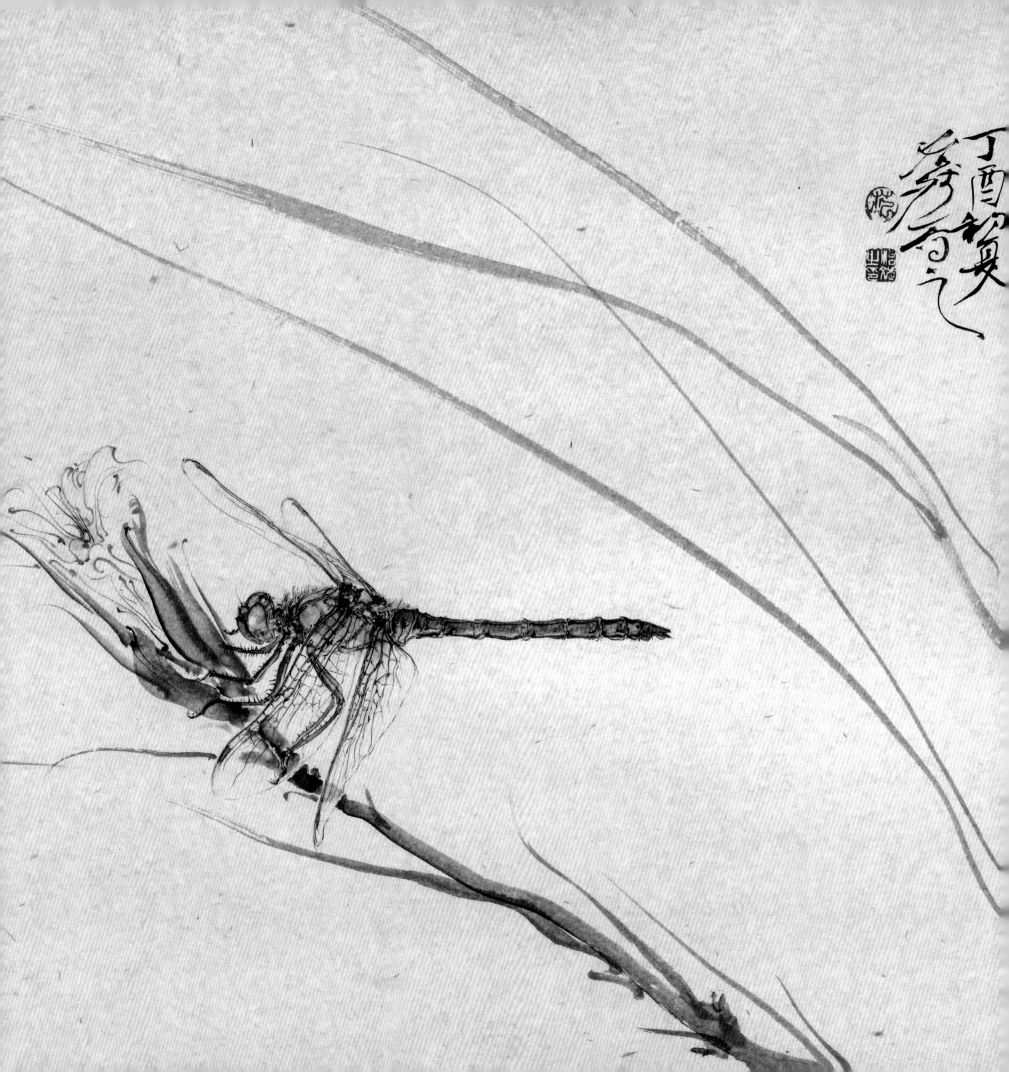

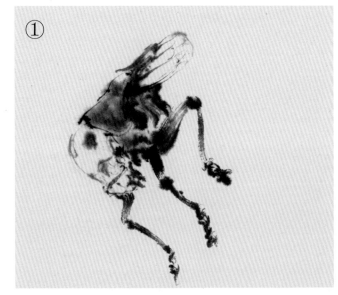

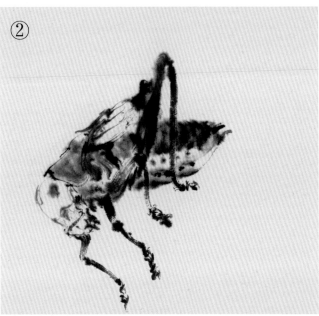

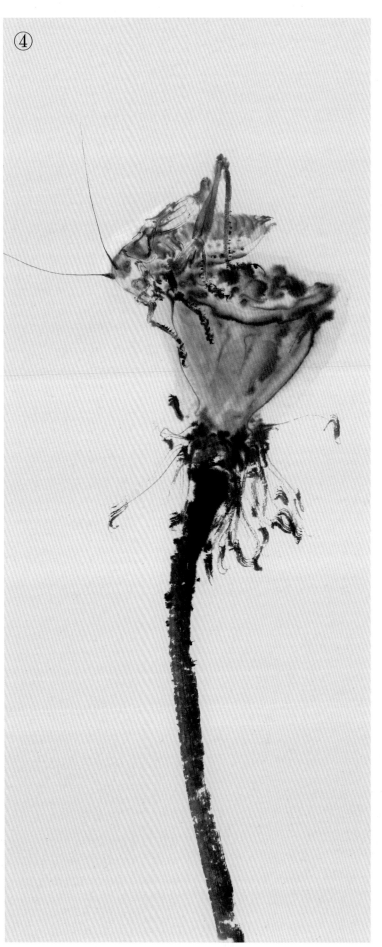

水墨蝈蝈的作画步骤

1. 蝈蝈的体型虽小，其结构却比较复杂。在画之前，也需详细了解其基本的结构关系与生活习性。用水墨表现时，虽不着色，但墨色的变化会使其有色彩之感。用淡墨勾出头部，重墨勾背、胸、翅，以及前面的两对足，趁湿用淡墨渲染。勾勒时，线条要有"写"的味道。

2. 蝈蝈的第三对足粗壮有力，要用浓墨写出，注意比例关系。然后画出蝈蝈的肚子，其结构要用心刻画，才能表现出细节之美。

3. 画出触须，线条需有弹性。补充一些细节，例如腿上的毛刺。有些结构要用浓墨提一下，或用淡墨渲染，使其既显整体又有节奏上的变化。

4. 画出莲蓬，莲蓬要与蝈蝈的动势相协调。最后补出荷叶，一幅灵动的小品就完成了。

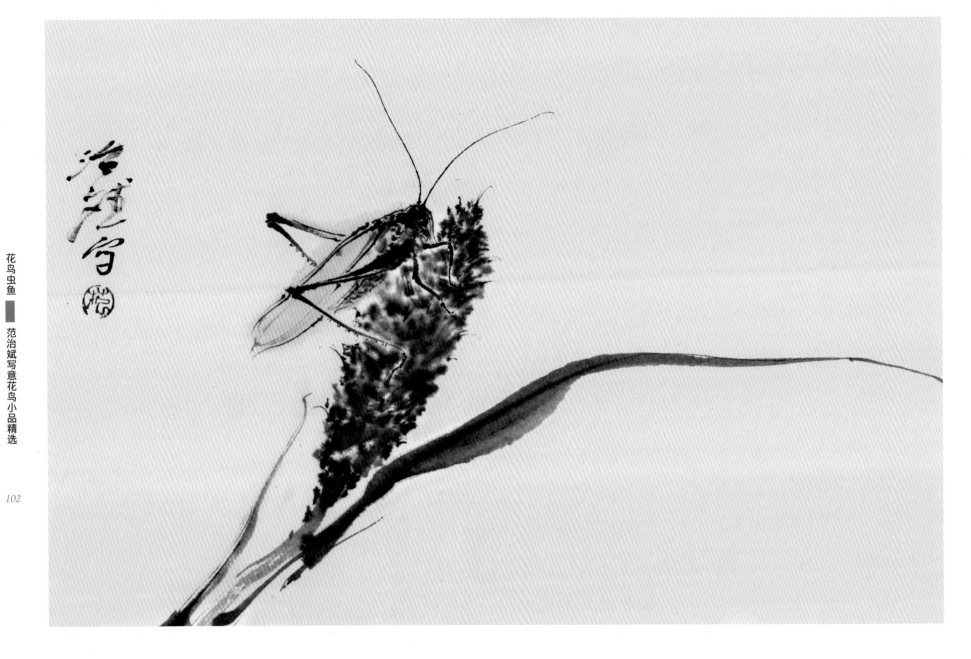

昆虫系列

33cm×23cm

2021

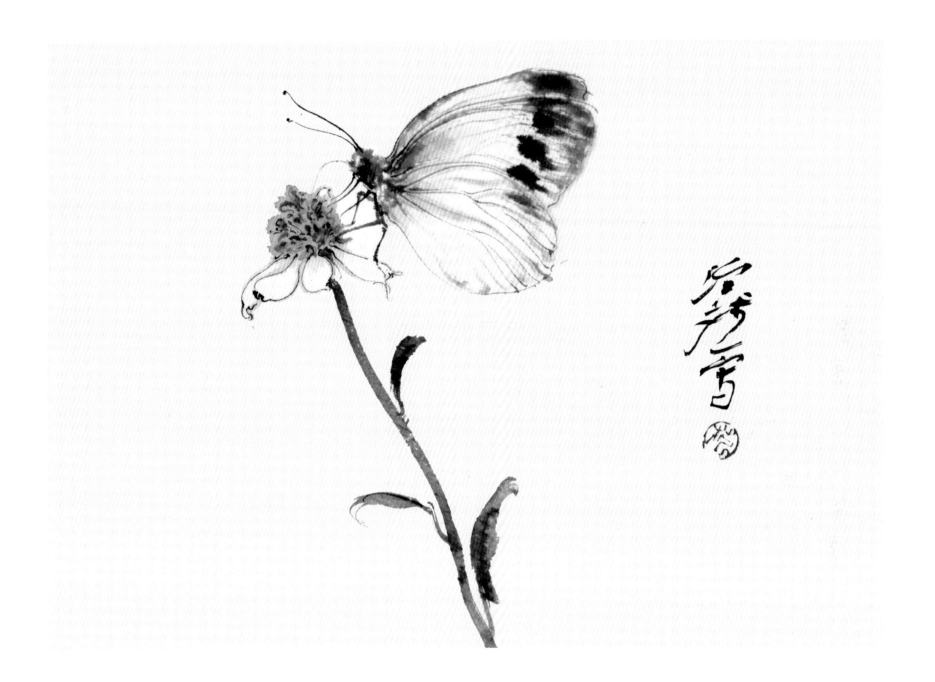

昆虫系列

33cm×23cm

2021

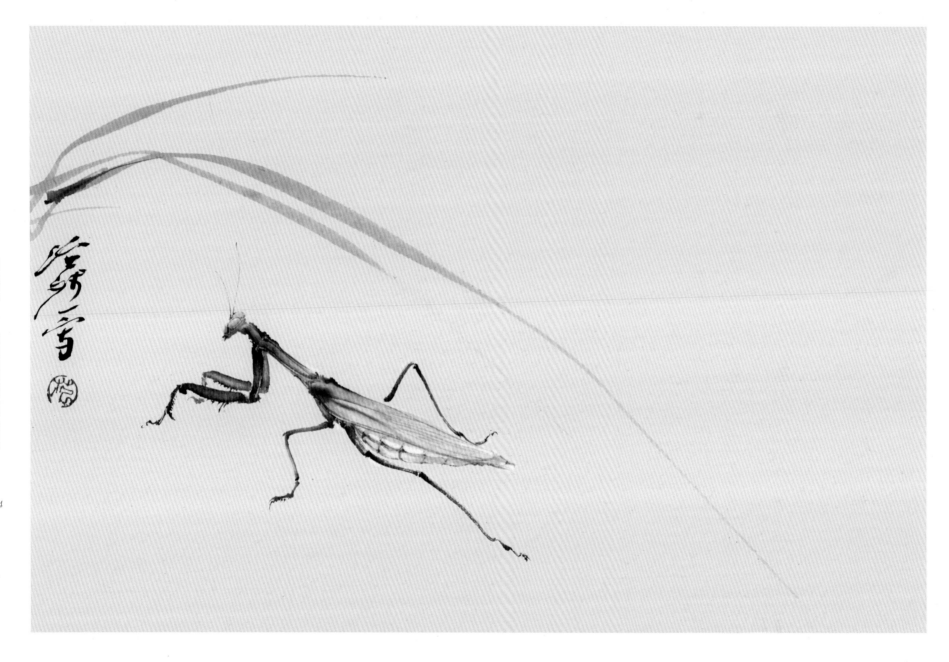

昆虫系列

33cm×23cm

2021

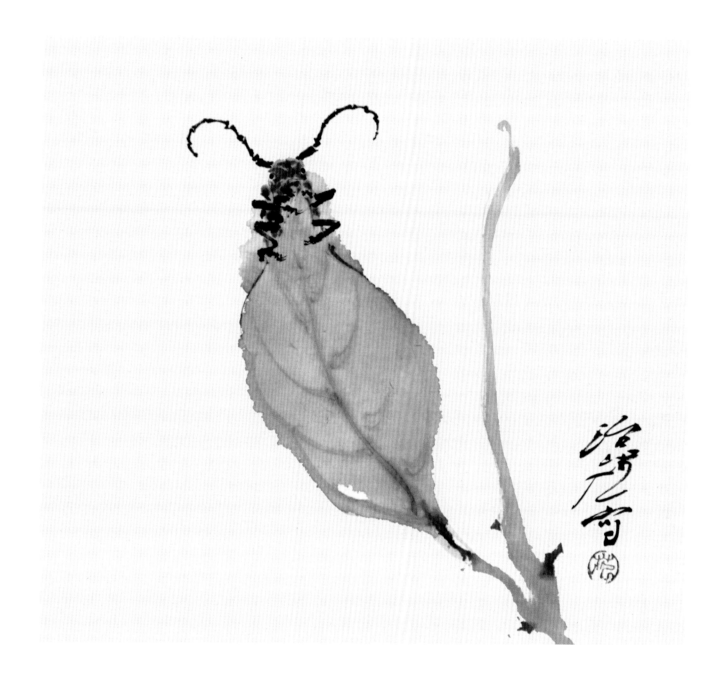

昆虫系列

33cm×27cm

2021

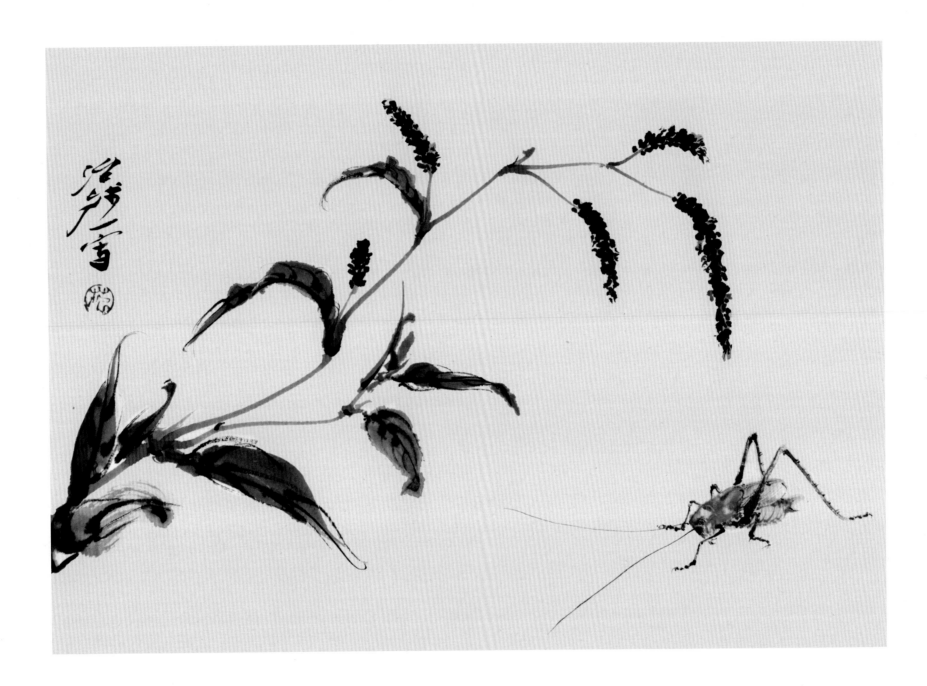

昆虫系列

33cm×23cm

2021

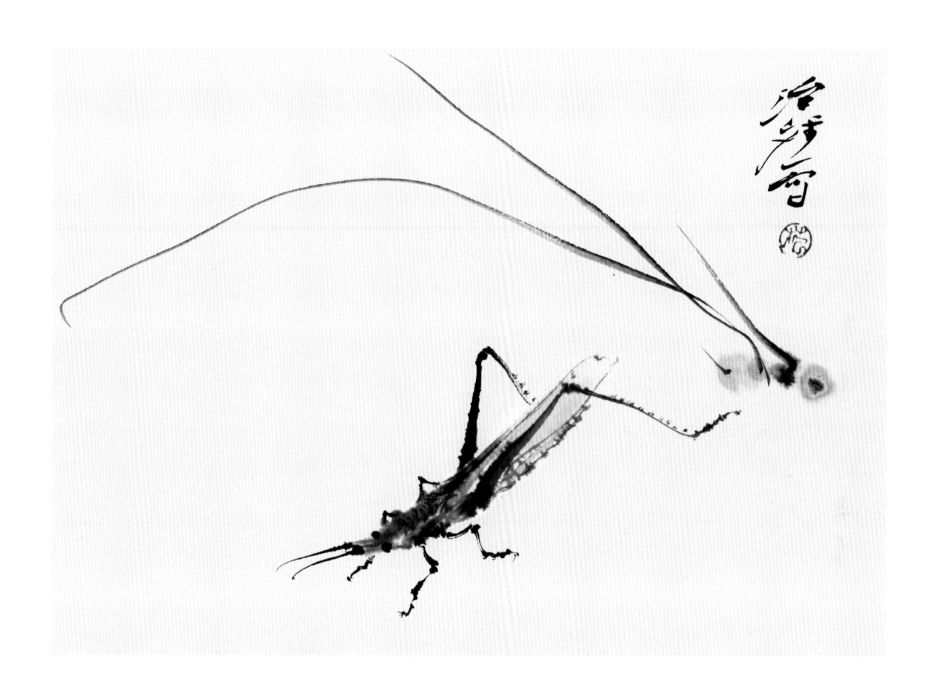

昆虫系列

33cm×23cm

2021

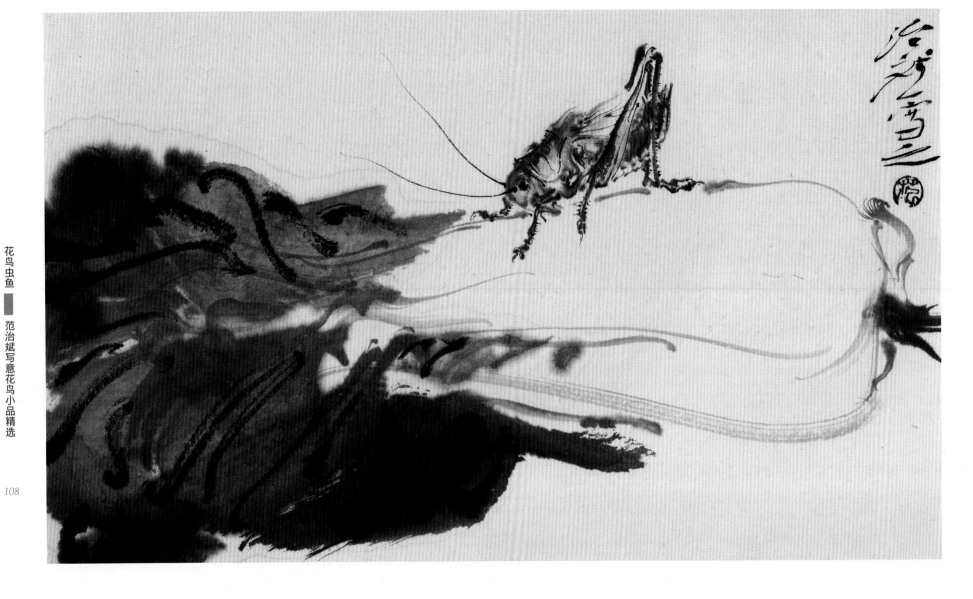

昆虫系列

33cm×23cm

2021

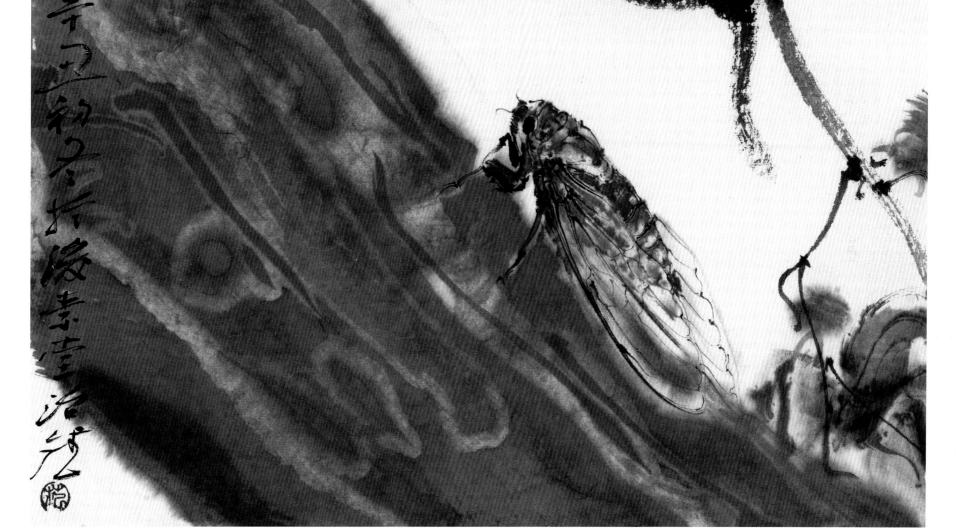

昆虫系列

33cm×23cm

2021

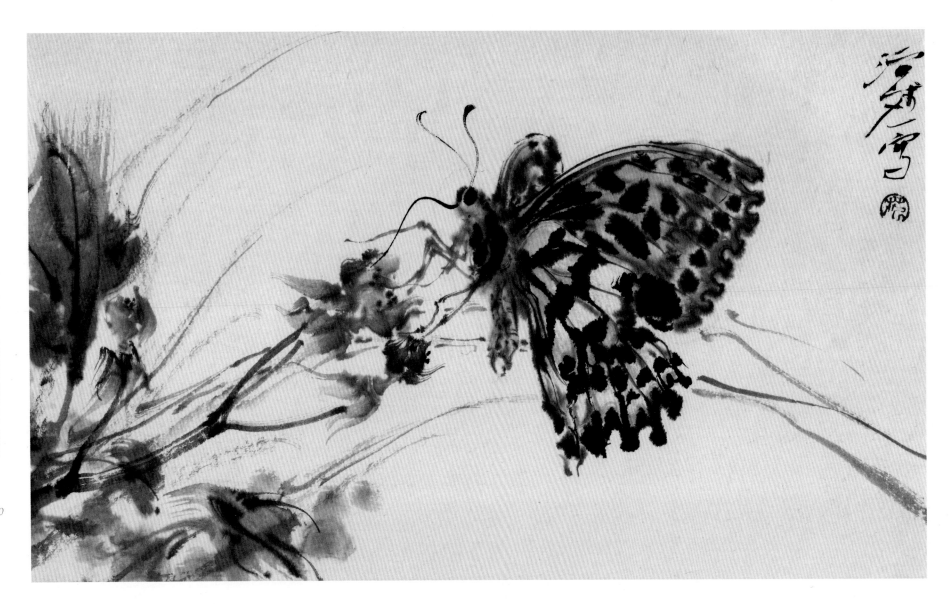

昆虫系列

33cm×23cm

2021

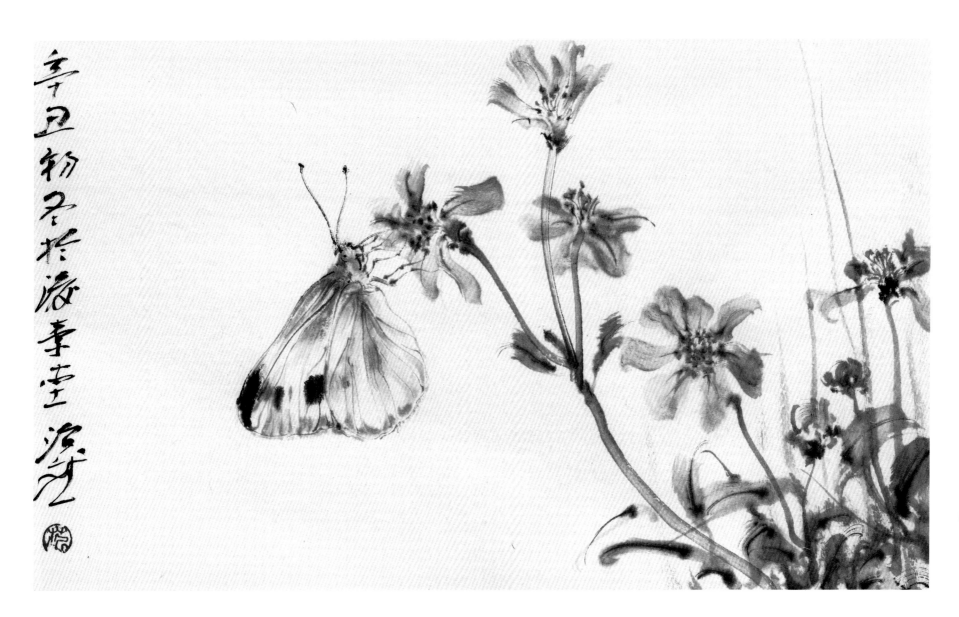

昆虫系列

33cm×23cm

2021

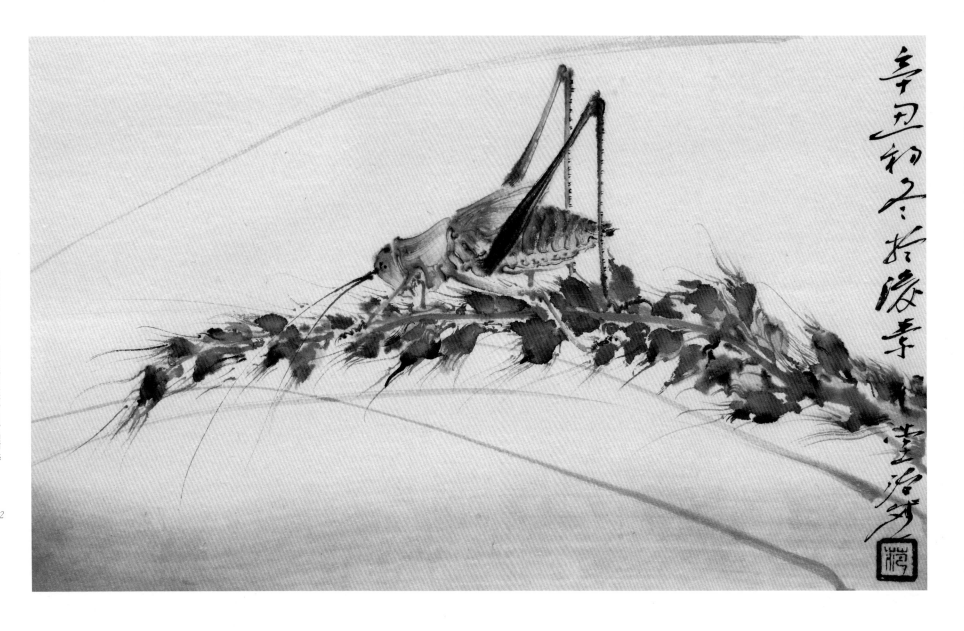

昆虫系列

33cm×23cm

2021

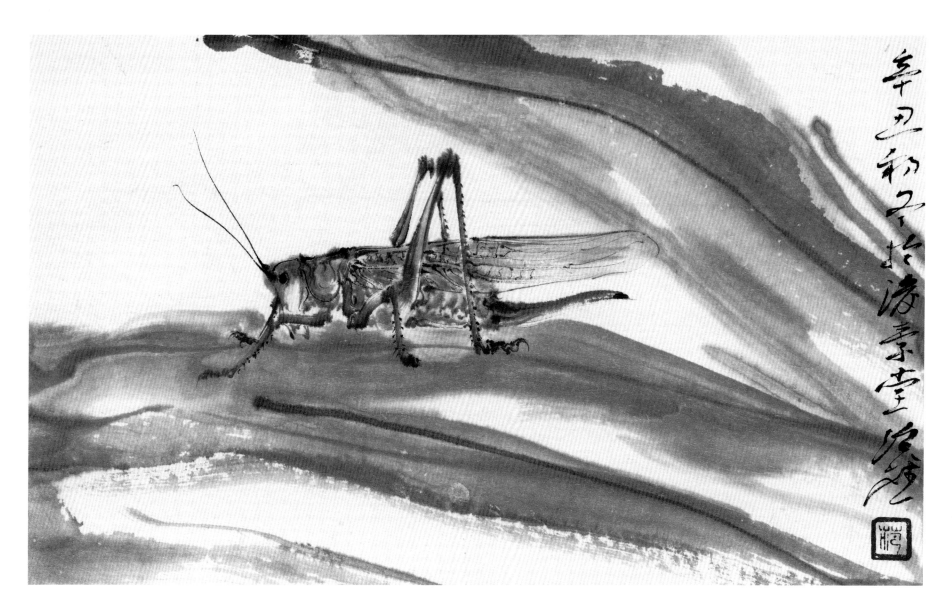

昆虫系列

33cm×23cm

2021

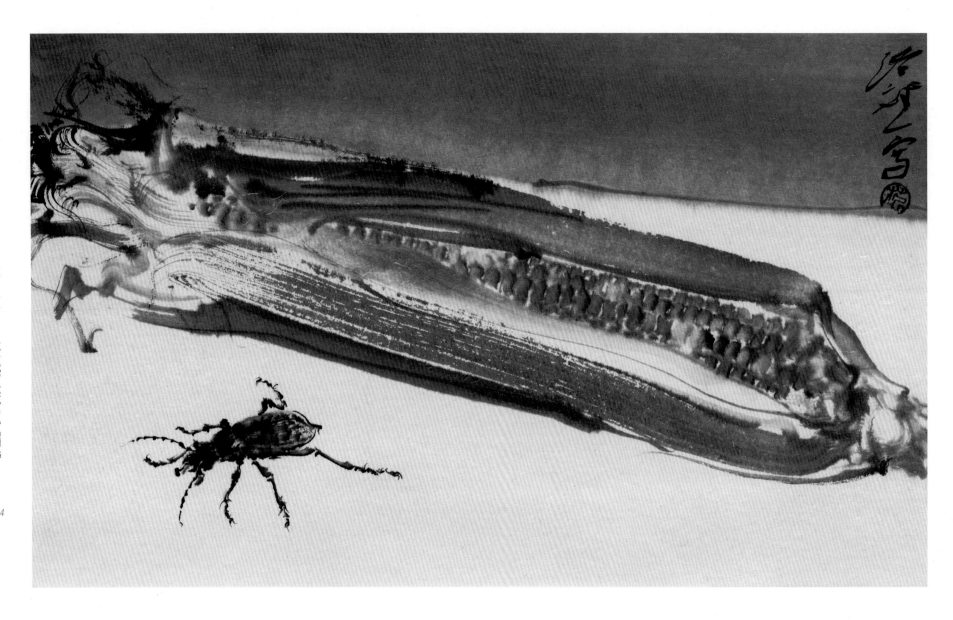

昆虫系列

33cm×23cm

2021

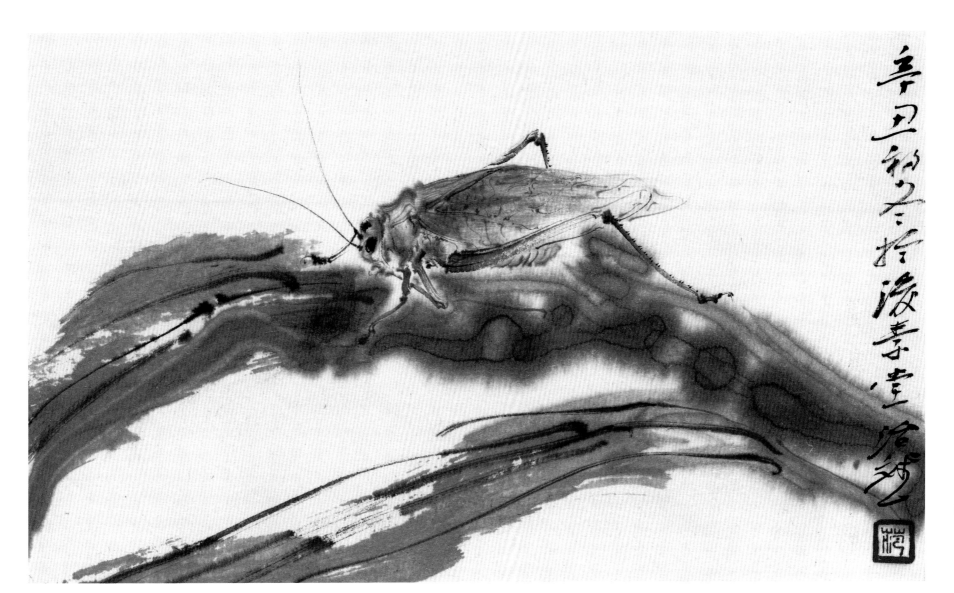

辛丑初冬拾凌素堂宿舍

昆虫系列

33cm×23cm

2021

范治斌写意花鸟技法解析

灯鱼的作画步骤

1. 灯鱼是小型热带鱼种，品类繁多，极具观赏价值。灯鱼在明亮的灯光照射下，会显现出非常美丽的色彩，被誉为"游动的宝石"。我们用水墨来表现它时，应侧重用水墨表现出它光洁的躯体和半透明的鱼鳍。起手先用淡墨勾勒出头部，用浓墨勾勒眼睛，再按其结构用淡墨渲染头部，注意要有留白的部分。接着顺势写出鱼鳃旁边的鱼鳍，运笔要轻盈、流畅。

2. 用中浓墨勾出身形。身体的中部有一条清晰的结构线由鳃贯穿至尾，运墨时宜大笔润墨，使墨氤氲开来。用淡墨渲染鱼身，用笔也要有微妙的墨色变化，隐隐地表现出鱼鳞。鳃鳍处要减淡墨色，表现出鳍的半透明质感。

3. 用淡墨润笔，勾出背鳍、腹鳍和尾鳍。局部用淡墨渲染，再用浓墨对鱼鳍的局部进行复勾。整体来看，一定要注意留白的合理以及浓淡墨的协调统一。

①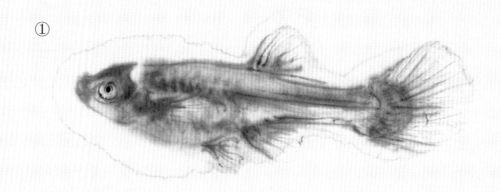

②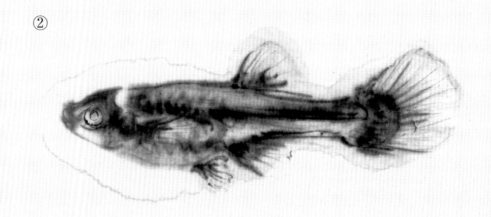

③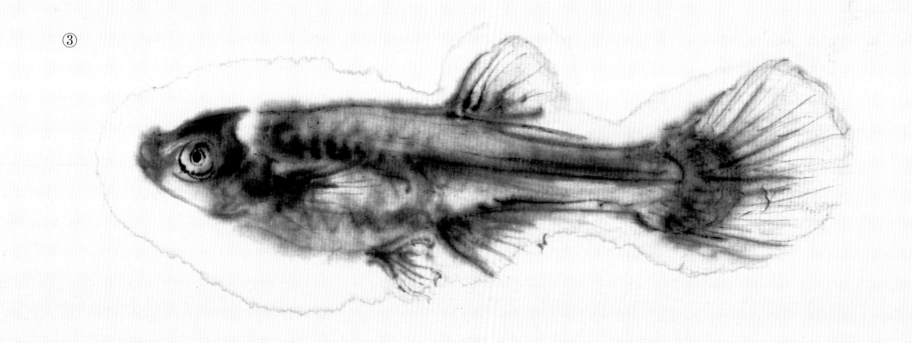

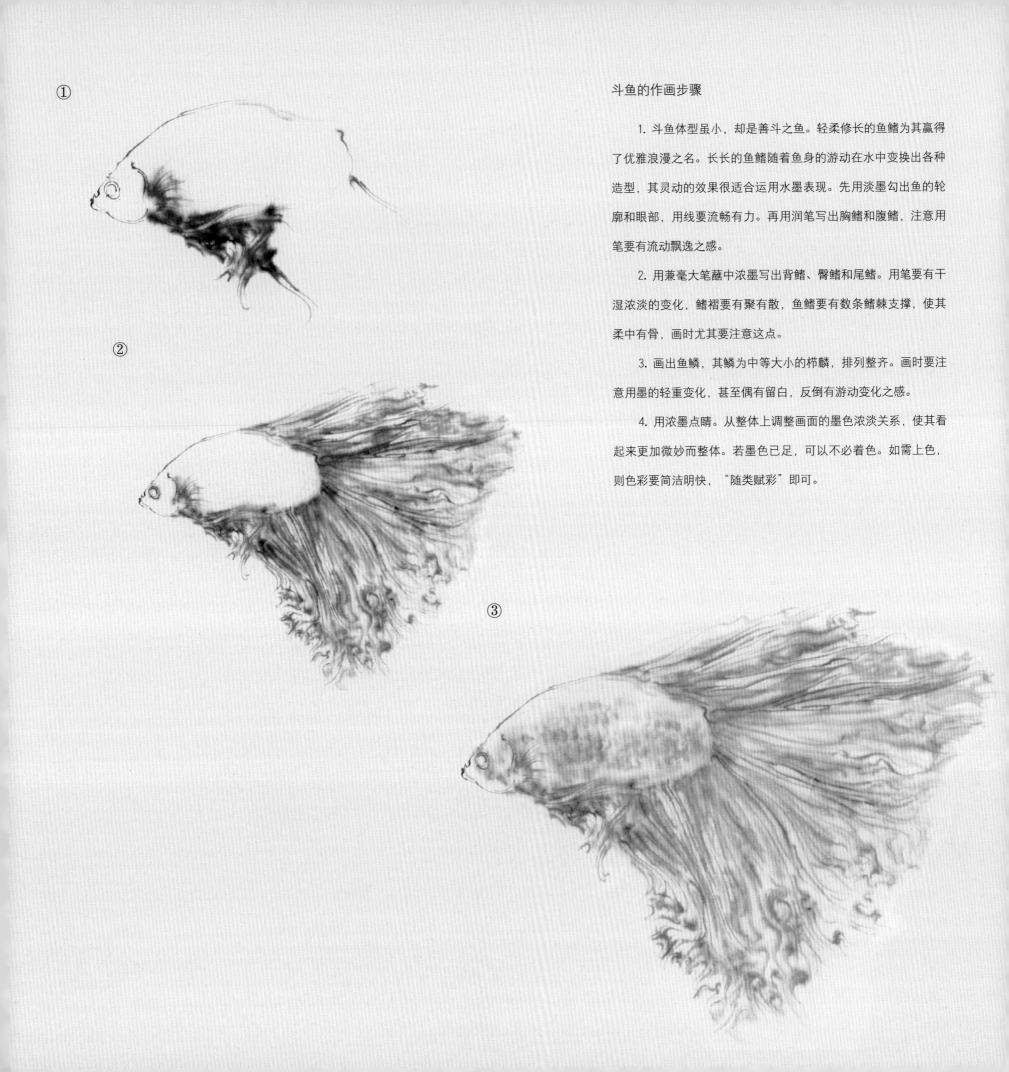

①

②

③

斗鱼的作画步骤

1. 斗鱼体型虽小，却是善斗之鱼。轻柔修长的鱼鳍为其赢得了优雅浪漫之名。长长的鱼鳍随着鱼身的游动在水中变换出各种造型，其灵动的效果很适合运用水墨表现。先用淡墨勾出鱼的轮廓和眼部，用线要流畅有力。再用润笔写出胸鳍和腹鳍，注意用笔要有流动飘逸之感。

2. 用兼毫大笔蘸中浓墨写出背鳍、臀鳍和尾鳍。用笔要有干湿浓淡的变化，鳍褶要有聚有散，鱼鳍要有数条鳍棘支撑，使其柔中有骨，画时尤其要注意这点。

3. 画出鱼鳞，其鳞为中等大小的栉鳞，排列整齐。画时要注意用墨的轻重变化，甚至偶有留白，反倒有游动变化之感。

4. 用浓墨点睛。从整体上调整画面的墨色浓淡关系，使其看起来更加微妙而整体。若墨色已足，可以不必着色。如需上色，则色彩要简洁明快，"随类赋彩"即可。

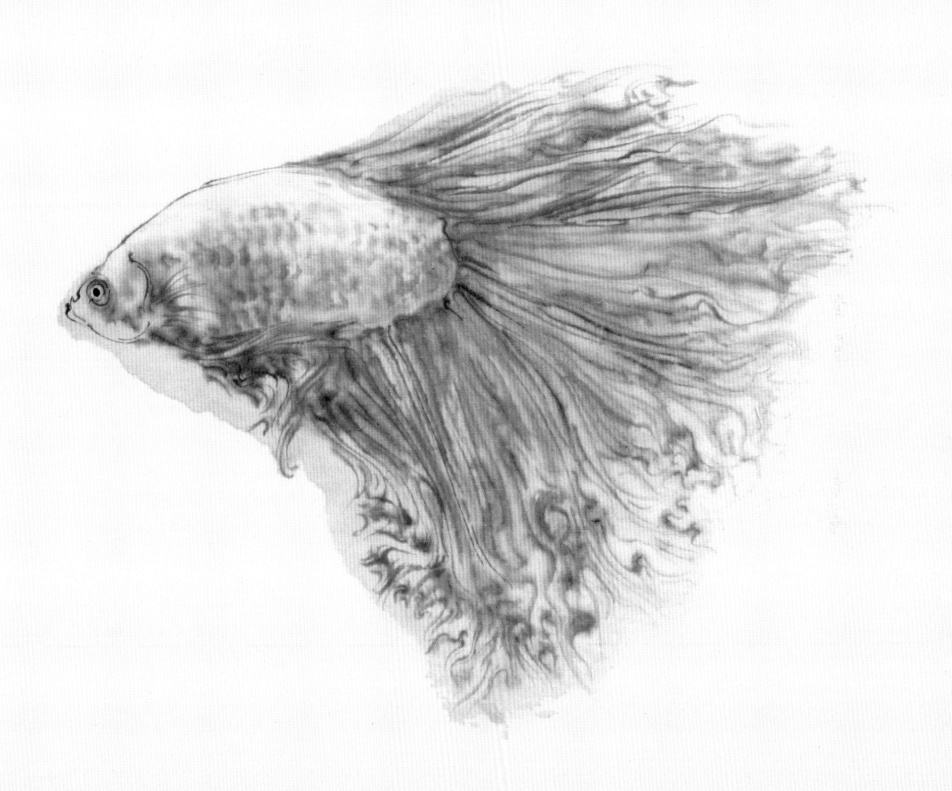

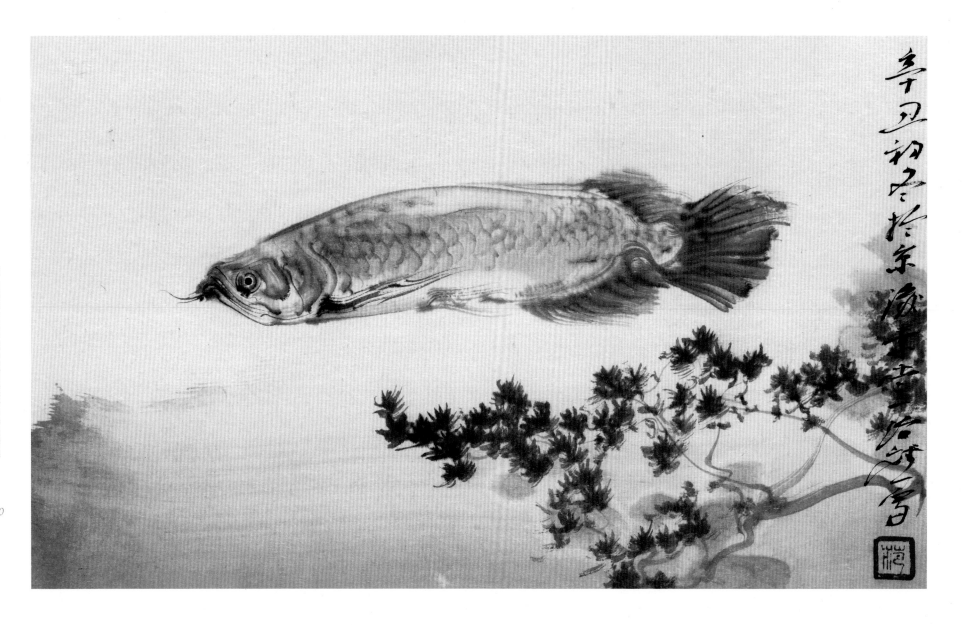

水墨金龙鱼

35cm×25cm

2021

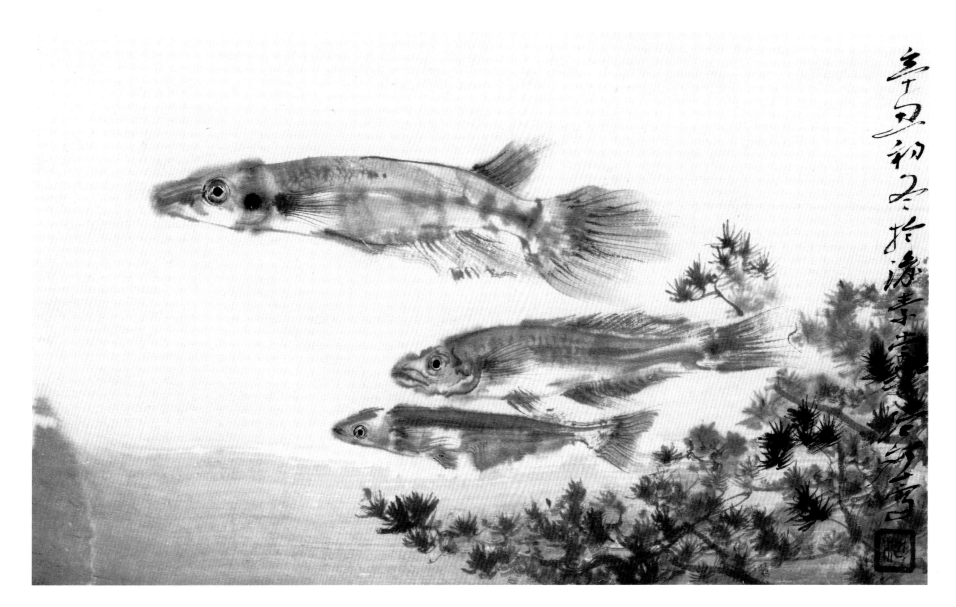

墨鱼图

35cm×25cm

2021

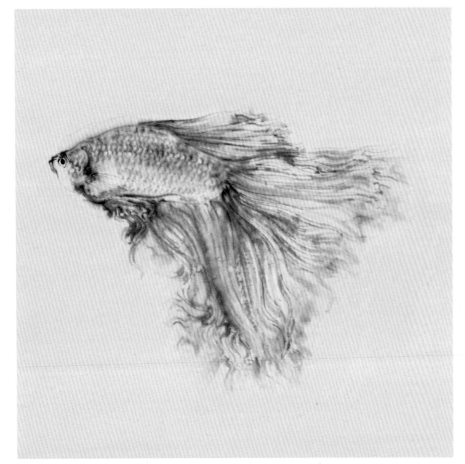
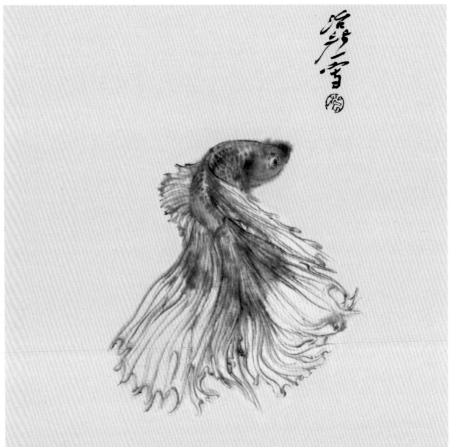
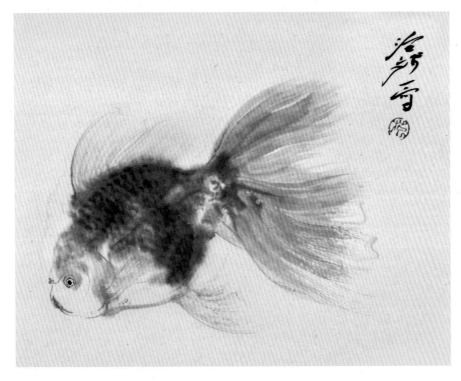
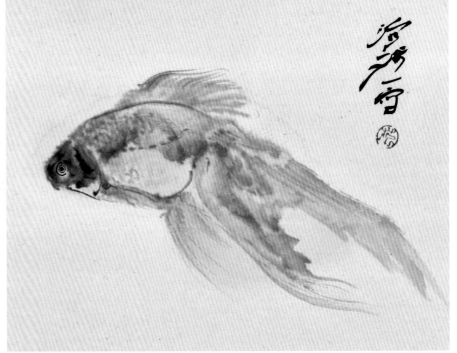

墨鱼系列（四幅）

30cm×30cm（上）

35cm×25cm（下）

2021

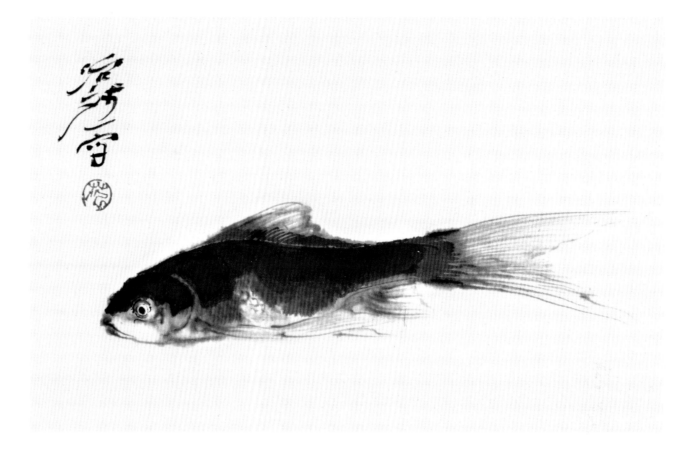

红鱼

45cm×33cm

2021

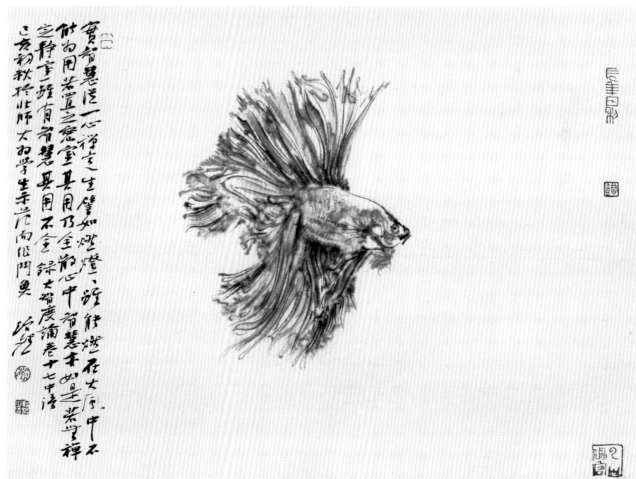

水墨斗鱼

45cm×33cm

2021

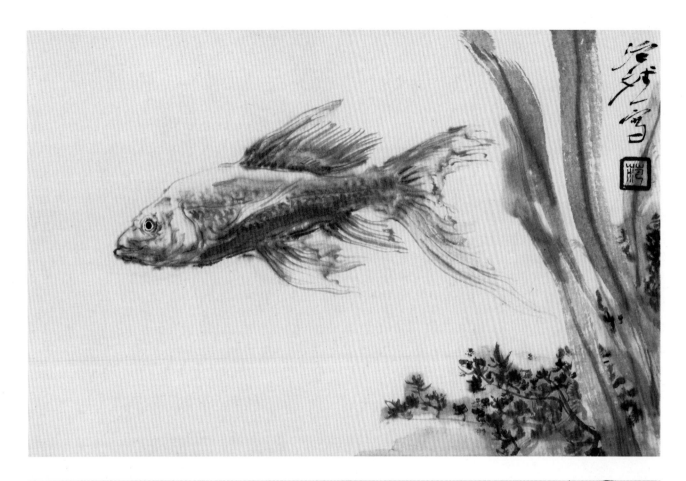

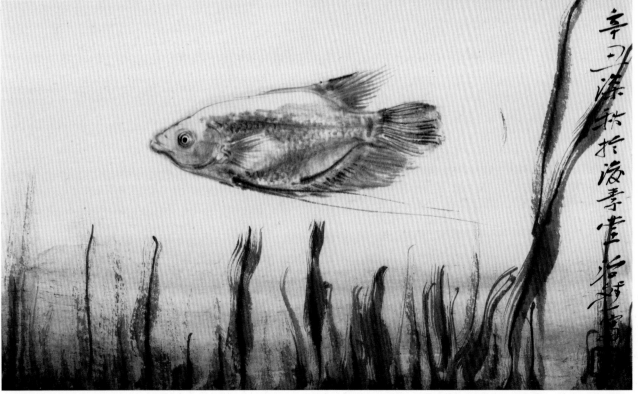

墨鱼系列（两幅）

35cm×25cm

2021

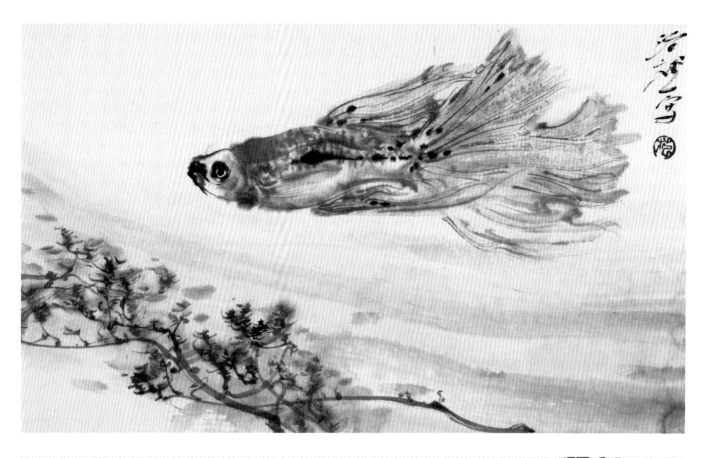

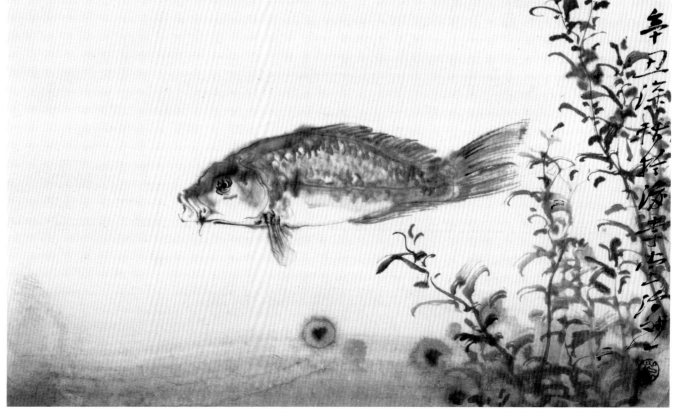

墨鱼系列（两幅）

35cm×25cm

2021

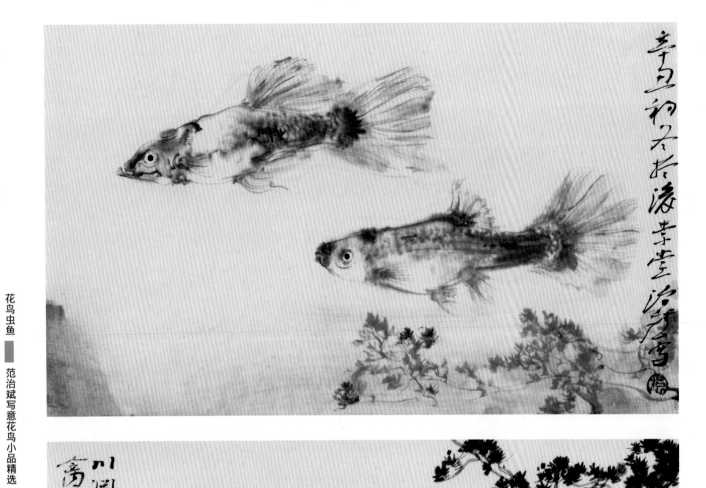

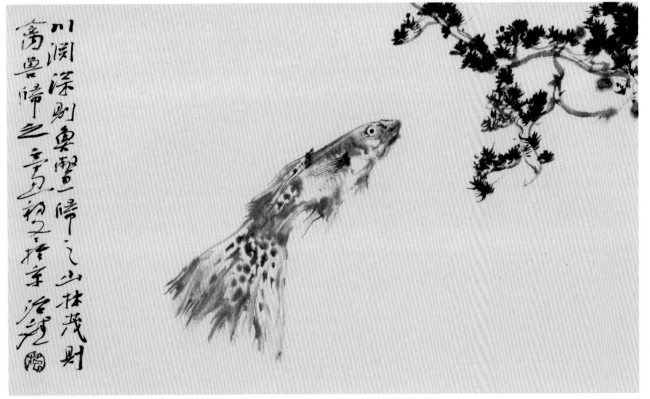

墨鱼系列（两幅）

35cm×25cm

2021

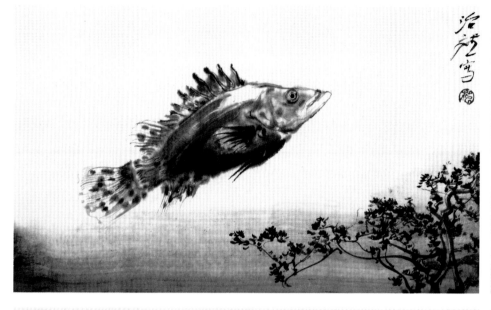
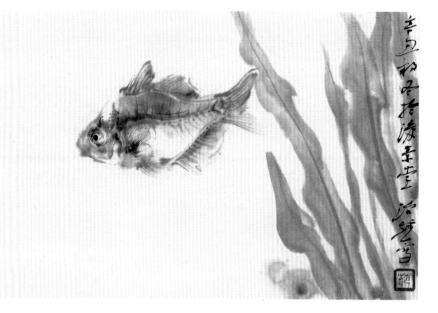
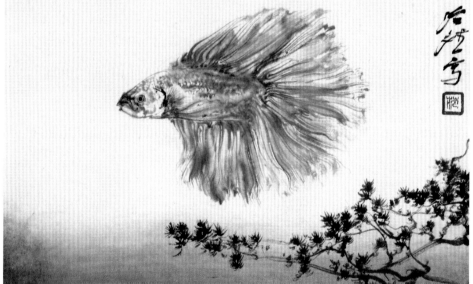
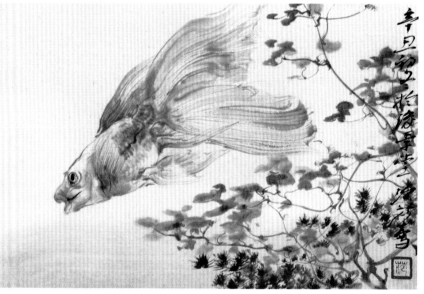

墨鱼系列（四幅）

35cm×25cm

2021

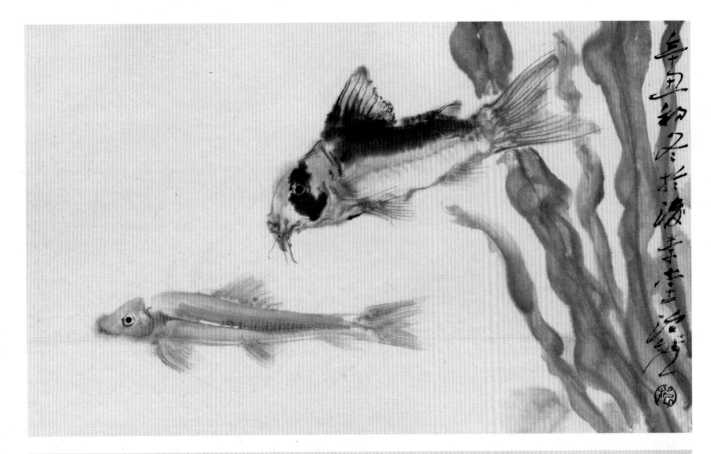

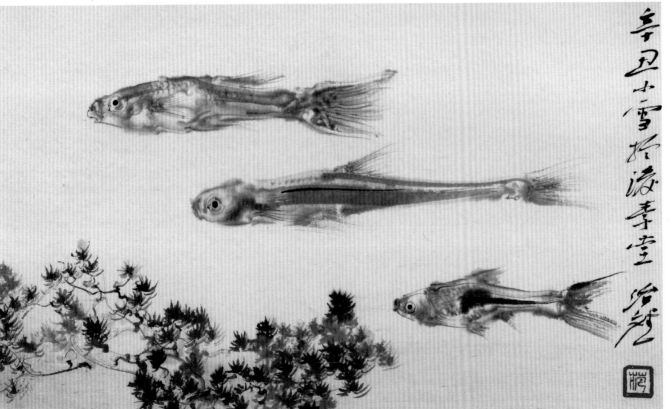

墨鱼系列（两幅）

35cm×25cm

2021